荒木經惟的天才寫真術

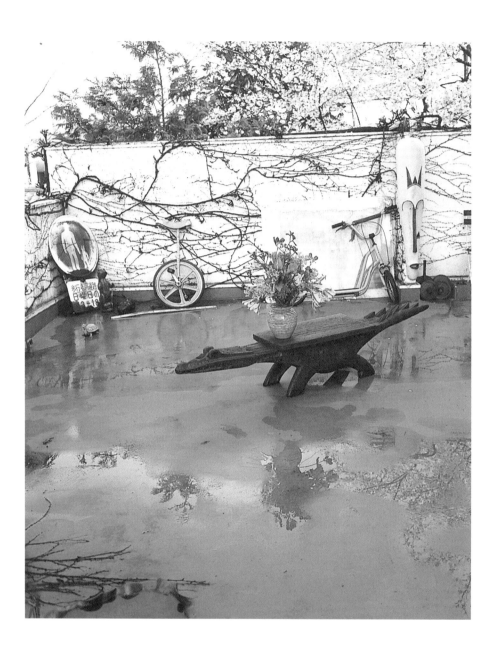

目次

本書內容以《青春與讀書》（集英社發行）

二〇〇〇年一月號至二〇〇一年二月號中的

連載文章為主，並另增添章節而成。

第一章
幸福的拍攝法

像－情
影來之
白起念前命
尚黑藏懷眼機生
時是隱出在時片
與還要拍就的照
影色相率福開予
攝彩真真幸離賦

攝影與時尚

雖不是序章，但以此章當作一開始的暖身，應該也不錯。每當談論到相機的種類或如何選用相機這類的技術性內容時，我往往都會帶到一些其他話題。

首先，既然是要聊聊有關攝影的事，沒有相機的話就沒得說了吧（笑）。沒錯，提到要如何挑選相機這類的事，可是不容小覷的喔！也許有人會覺得選相機並不是什麼大不了的事，但是看倌，我對選擇相機這件事，可是挑剔得很呢。

攝影，還是要講究外表的，所以這本攝影大全的第一章，要先來談談攝影家的時尚（笑）。

把相機袋側背在肩上，手上拎著相機，那是不入流的裝扮。相機要不離身直接掛在脖子上，以肌膚的觸感來拍才好，這是最基本的。不是說要一副「各位，我來拍照了」的模樣，而是要融入當地的氛圍。看你要變成忍者，還是要把自己拍照的樣子刻意暴露在眾人面前，兩者選其一。或架好三腳架後特意使用 4×5 ⊕

⊕　4×5

一般稱為「四乘五」或「四五」的大型相機。6cm × 4.5cm則稱之為「645」片幅相機，荒木當初帶來台灣的是中型相機「FUJI Film 645Zi Professional」，搭載變焦鏡頭的透視觀景窗機種。這台相機除了自動曝光（AE）和自動對焦（AF）之外，也有自動裝填底片的功能。以一般方式拍攝時，影像會形成直式畫面。

的大型相機，放膽拍攝。最忌諱的，就是半吊子的含混拍法，尤其是穿著那種黏著一大堆口袋的釣魚背心，是絕對行不通的。那樣的打扮，拍不出好照片的啦，哈哈哈哈哈！

就是說，無論在銀座或新宿拍照，都要因地制宜地搭配穿著。比方說，穿著球鞋在銀座拍照是絕對不可以的；若是在新宿，不論球鞋或一般休閒鞋都沒有問題；在自家附近拍照時，也可以穿著你的草履拖鞋。總而言之，若穿著那種一下子就被認出是外地人的服裝，就不夠專業了，要滲透到當地情境才行。

還有，不管怎麼做都好，一定要建立起讓人家願意端上烏龍茶招待的關係。這時候，服裝實在是太重要了。攝影，就是一種你和對方之間的關係。所以，如果被認出「哇！攝影家來了」，那可就太蹩腳了。

比方說，我去過台灣兩次，到了台灣，我就是外國人了嘛，從台灣人的眼光來看，我就是個陌生人、異鄉客。如此一來，對我便有戒心，或因為對方是外國人而有草率行事的心態。就像日本戰敗後日本人對在日 GI⊕ 美軍的態度，接受的

⊕ GI

「Government Issue」的簡稱。原意為「政府發放的補給品」，後來轉變為日本對美軍的俗稱。短髮的美軍風格髮型在某個時期也被稱為「G一髮型」。

同時還是存有敵意。台灣人的內心，便是對我產生了這兩種截然不同的情緒。

直截了當地說，對台灣人而言，我是外國人。這麼一來，拍照時雖不至於需要變裝，但若無法成為對方的夥伴，和他們打成一片，也是拍不出好照片的。

對方必須願意敞開心胸接納我，無法接納就拍不成。「讓對方不設防」，這說法或許令人排斥，不過，要是沒辦法讓對方生出「那傢伙是我們的同夥」、「他到最後都不會離棄我們」這樣親暱的感情，就沒什麼好談的了。我的照片裡沒有欺瞞，會考慮到拍攝對象，所以不用擔心這類的事。

彩色還是黑白影像

後來，因為和台灣人建立起交情，他們自然而然地讓我坐在摩托車車後座。摩托車真的很神奇，我看著這玩意兒的奔馳模樣，覺得很感動。在道路上疾駛時，真是令人全身血脈賁張。然而下了摩托車，看著它停好的樣子，剛才興奮的心情卻

好像是幻覺一樣，「鏗」地一聲，轉眼間就煙消雲散了。停放好的摩托車，看起來不就像停屍間一樣嗎？再猛一看，什麼，不是摩托車？是速可達！啊，原來不是摩托車，而是速可達啊！剛開始坐上速可達的感動，是彩色的，而等到變成停屍間時，卻成了黑白照片，此時，就知道要用哪一種底片了。我不會一開始就決定用黑白或彩色底片，而是依據不同拍攝人物（對象）來決定底片。

明明希望盡可能以原色呈現，但是看到停屍間的那刻，卻覺得「咦？還是黑白比較對味」，拍照時，還是要融入被攝體的情境才行。

我的情況是，無論拍攝女性或任何被攝體，都要先接觸對方，才知道如何拍攝喔（笑）。進入，插入，然後拍攝。哈哈哈哈哈。進入，讓對方和我成為一體，首先要將對方同化。變成親密的關係，做愛……說做愛也不太對（笑），總之，我想和對方共同完成一件作品。這種感覺就像，我們是一起的。

真相要隱藏起來！

從身邊親近的人開始建立關係，持之以恆地拍下去就對了。只要一直攝影你感受到的事物，各種攝影技巧就會隨之呈現出來。所謂的攝影方法論，要到了拍攝現場才能感受出來。腦中忽然浮現的一些想法，要盡可能地去嘗試。

攝影，在事件未發生時更能彰顯出它的戲劇性，而且往往蘊涵了重要的元素。例如，比起吶喊「失火啦！」的時候，沒有火災時「心裡熾熱的烈火」（笑）這類事物更適合以攝影手法來表現。一旦事件發生了，攝影終究是無法到達內在的，因為所謂的事件，往往都是些要不得的表面工夫呀。雖說「表層」亦包含了部分內在。

因此，「差勁」這形容詞雖然有點不恰當，但倘若照片令人感到膚淺而粗劣，那是攝影者本身的問題喔。修煉還不夠。攝影，就是會如此輕易地讓自己暴露無遺呢。說真的，攝影會讓自己原形畢露，是很危險的行為，因此，你要藏起來。我是說真的喔，陰莖也有包皮可以藏起來，目的就是要讓人看不到。因此，真相要隱藏起來，哈哈哈哈哈！

所以呢，說不定就是為了蒙蔽事實，才需要所謂的技巧吧。或許想拍出真正的好照片，根本就不該賣弄什麼技術。現在的照相機，已具備任何我們所需的功能了，如此一來，玩弄所謂的技術，等於是為了把自己或真相隱蔽起來。技巧，是為了蒙蔽觀者的眼睛。

這同樣也是與他人建立關係的「技巧」。所謂攝影，需要「呈現」及「捕捉」等各種技巧；而所謂拍攝行為，簡單來說，就是你與別人的「交情」和「關係」。從前大家認為刻意斷絕與對方的關係，或用客觀的角度來觀看才是攝影，這種說法曾流行一時。然而，我認為並非如此，反而該進一步把那關係往更濃厚的層次推過去，不是更好嗎？與其阻斷情感，倒不如往更深的方向延伸，這是我現在的想法。

現在的年輕人，拍照就是馬上保持一定的距離來拍，理由總是（被攝體）不干我事，或這是時代潮流下的拍法等等。就算偏袒這些年輕人好了，我的理解是，其實他們在壓抑自己的情感，是這樣嗎？

我在這些年輕攝影家的照片裡，明明看到想用相機把對方敲昏然後做愛的慾望啊，卻拚命壓抑自己的情緒。女孩子拍的照片尤其沒有章法，也不知該怎麼形容，照片看起來輕飄飄的，大概是反映自己的感情吧。

直率拍出懷念之情

我這個人呢，完全沒有所謂的「世俗」思維，再怎麼偏執的事都可接受。不管是對殺人抱著狂熱或其他什麼極端的思想都好，攝影會考驗你對自己的意念有多麼熱情或冷漠。

就像去台灣的時候⊕，我不會去想中國和台灣的關係、哪一方才正確。我不懂政治，就讓自己不去追究這些事，盡可能不去涉入這類話題，畢竟這些都會隨著時代流轉吧。連李登輝寫的書⊕，也是出門前買一本當作裝飾品，在抵達目的地前讀一下（笑）。

⊕去台灣的時候

一九九九年九月四日起至十一月二十八日期間，台北市立美術館曾以「ALive」為主題主辦荒木經惟的攝影展，並發行《ALive》紀念集，獲得廣大迴響。

就算是周遭的女人，或是正在談戀愛的對象，我也無法完全理解，所以當然不可能對台灣人瞭如指掌。所以說，無法懂的事就乾脆放棄，只要找出彼此的一兩個共通點，挖掘核心並感受，然後反映在照片裡就可以了。

由於我是在東京生長，到了台灣才會說出那裡是「鄉下地方」。用「鄉下」這個詞其實沒有惡意，而是因為那裡還留有溫厚的情感和人情味。也許大家會感到意外，我覺得身為人類，這些都是很重要的。而台灣這地方，讓人感到還保留著這些元素。

我看著穩重而安詳的父親，氣定神閒地帶著兒子去散步，臉頰微微鼓起的笑容，總覺得和當今日本父親的笑容屬於不同類型。這種父親的笑容或親子關係，雖然記憶已淡薄，但早期的日本時代應該還有，好懷念啊。然後，我確認了這種懷念感是好的，我再次確認。

年輕男女和小孩子在海水浴場嬉戲，在海邊轉頭來對我微笑，我在台灣輕易拍到這樣的照片。一般是拍不到的吧，這種被認為過時的照片。我看著拍好的照

⊕李登輝寫的書

一九九九年九月，台北舉辦荒木經惟攝影展「Alive」。隔年春天台灣即將舉行總統大選，由於李登輝當時針對中台關係發表了「特殊的國與國關係」言論，兩岸局勢變得緊張。荒木經惟在本章所說的「李登輝寫的書⋯⋯」指的是《台灣的主張》，此書出版時在日本蟬連了暢銷書排行榜。

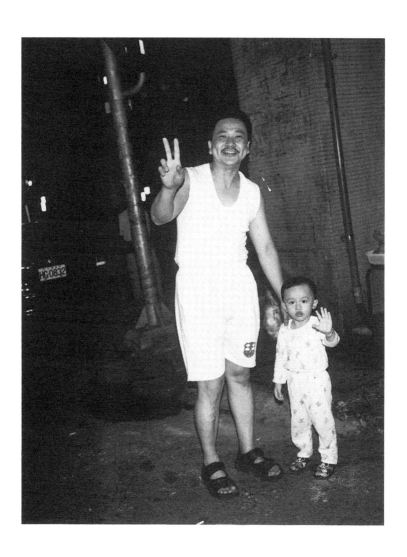

片，是一張舊式的普通抓拍，並非無可挑剔，但對攝影者而言，這就是真正的攝影吧。

可以如實地拍到那些照片，讓我當場確定了什麼是人生的真諦，什麼是攝影的精髓，什麼是攝影的根本。這道理我原先不是不懂，只是到了台灣，我更堅決地相信了。

拍照時，我有時會想，如果迎面走來的孩子在我面前突然擇一跤，那就好玩了。以照片的構成要素而言會更生動有趣。然而，在台灣用不著那樣，我可以更坦蕩、率性地拍照。

我拍到一些放學回家的高中生，他們把書包捧在胸前邊走邊談笑的樣子。不是要說那張照片有甚麼了不起，我想說的是拍照的時機，拍下這張照片的快門機會，看見那幕光景然後按下快門時的心情。不只是畫面，任何事情都有屬於它的「快門機會」，這點相當重要。

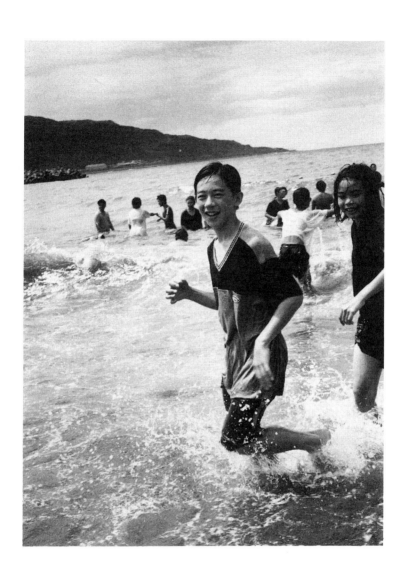

我在台灣拍的那張照片，看起來沒什麼，但是韻味非常好喔。雖說回到東京之後，我看了有點不好意思，覺得好像是國中生拍的照片（笑）。不過，以國中生拍的來說，似乎又嫌太拐彎抹角了。我也即將邁入薄暮之年，外表越來越老了。

拍照時，保持你對攝影的初衷很重要呢，但我也無法做得徹底就是了。

幸福就在眼前

我曾經到立川的昭和紀念公園拍攝大波斯菊⊕。我覺得，像從前的「人像攝影」一般，可以自然按下快門、毫無顧忌發表的照片是很好的。雖然說，把那種作品交出來可能無法成為現代藝術家。然而，要是把那些照片拿來與現在流行的藝術品相較，反而有可能成為頂尖的作品喔。看到這種自然的照片不流淚的，是沒有感情的人，所以我也這樣拍。拍照時我在心裡感動歡呼，一方面又覺得這樣的樂園應該只存在於死亡的彼岸⊕才對，而公園裡的大波斯菊就成了「彼岸花」，但我又告訴自己不能那樣想啊，於是就在兩種想法間不停來回拔河。

⊕到立川的昭和紀念公園拍攝大波斯菊

一九九九年十一月，緊鄰JR立川車站的「GRANDUO」購物中心以「立川國際藝術祭99」的「愛」為主題所舉辦的活動。當時櫥窗內全面展出荒木經惟拍攝的拍立得照片。荒木經惟並為了同時舉辦的「ARAKINEMA」活動，特地前往昭和紀念公園拍攝。

而且，因為是以短鏡頭從遠處拍攝公園，人物便會形成遠方的點景。無論打羽球或踢足球的人，若是能跑過來撿球就好了，我這樣期待著。追過來，然後「啪」地跌一跤，我既想捕捉這種畫面，又想淡淡欣賞公園的風景就好。有兩個我，嘈雜的我和平靜的我，兩者交疊的瞬間，我按下了快門，真是過癮極了。這就是人生啊……

你看，點景、遠景，這是很悲哀的。幸福美滿的家庭若拍成中景或近景，會使人沉醉其中；若以遠方點景的方式呈現，看的人會哭泣的。幸福就是要近在眼前。遠景，會把那幸福變成了一小點，即便演奏「結婚進行曲」也於事無補，只會越來越陰沉而已。不過，我還是想將幸福以遠景來拍，這並不代表我厭世喔。我希望能以遠景呈現幸福的感覺，如果可以的話。這不是一件簡單的事呢。

就算是遠景，一樣可以呈現幸福感，不做到這樣不行啊。比方說，點景在遠處發光的那種感覺。不過，也許是我還不夠成熟吧，哈哈哈，拍不出來呀。「攝影，是想靠近幸福所在的一種潛意識行為！」這樣的說法，還真酷！

⊕彼岸

譯注：源自佛教用語。意指遠離塵囂之地，或極樂世界。彼岸花則帶有死亡與分離之意。

不想感到悲傷就要靠近被攝體，合體是最棒的（笑）。當然，還是要感到安心才行，我現在是這種心情啦。

若把人拍成一小點，會感到很悲哀，想哭，所以要到觸摸得到的位置去，不用眼睛去看。不可以拍成點景，一定要靠近對方，要抱著這樣的想法來拍人喔。至於我呢，則是常常因為靠太近而撞到對方呢。哈哈哈哈哈哈！

離開的時機

剛才，我們聊到了拍攝時機的問題，但更重要的，是離開的時機與如何離開。有的人被叫來，然後就傻傻賴著不走，也有人走得很乾脆。就像這樣，餵他蛋糕，吃三口，回去……啊，這樣形容不對嗎（笑）。

反正，拍照時接近對方的時機固然重要，但要是離開的時機不夠巧妙，也是不行的。這裡便是你被愛或被恨的岔路了喔。很困難。問題在於如何讓人留下美好

的感覺，然後離去。大部分的人啊，都是沾了一身惡臭才離開（笑）。

不能給對方卑劣的感覺，要留下餘溫，吹送微風到對方身邊，傳達某種感受。這非常非常難，沒辦法用言語來形容。是一種感覺。善於此道的攝影師，會感到背後有微風輕拂。即使已經是離開的達人，還是會有類似的顧慮，是否太早離開了？有所謂該離開的時候或時機嗎？是否待了太久……等等。

總之，攝影家的孤獨在此就會顯現無遺。那是一種悲傷的過程啊（笑），很想就這麼待下去，和對方交纏著，然而卻要說：「那……就到此為止吧。」最近，我喝完酒離開的方式很糟糕啊，照片還比較有高潮的感覺（笑）。

我剛才用「離去」這種很擺酷的說法，但那也只是欲望加上個性急躁的結果。

我在不同的地方發現了自己有這樣的習性。所謂不同的地方，是指去不同女人的地方（笑）。

要移動。快速地到有更好的女人的地方去。我呀，喜歡移動的時刻，感覺路途

中會撞上好事呢。

雖然是處在潛意識狀態，但要是不趕快「碰碰碰」地一直拍下去，感覺就會拍不完。一切會來不及，所以我才會速速走開。離開，然後揚長而去。也許我只是容易分心，缺乏注意力才這麼做的吧，哈哈哈哈哈！

賦予照片生命

這麼一想，因為拍照已經成為我的生理反應，我無法說出應該要如何拍，或怎樣才是對的拍法。攝影實在和我的生理狀態太契合了，所以我才會說自己是攝影天才。因為，攝影，就等於我。

我的照片裡同時蘊含了過去、現在和未來三個時空。照片裡一定要加入這些元素，也要讓觀者感受到。過去、現在、未來，用一張照片同時呈現。

ARAKINEMA⊕的想法也是如此。時間是稍縱即逝的喔，很無常的，馬上就消

⊕ ARAKINEMA

「ARAKINEMA」誕生的章節。

請參照第253頁

「ARAKINEMA」是使用兩台幻燈片放映機，讓影像投射在螢幕上，並搭配配音樂展示照片的幻燈秀。

逝不見。要說彼此都會消失或許有點怪，不過攝影與時間交疊後，會創造出一個「現在」，那是最具有官能性的部分，你可以在那瞬間同時感受到「生」和「死」。

如此一來，就會有「拍了，但又好像沒有拍」的感覺。不過，拍下來的就成為畫面了，很難用言語形容。

我看著女孩，腦中會同時想像雲朵和天空的影像，一種融合在一起的感覺。簡單說，就是將畫面混入其他女人，然後變成「現在」（笑）。那種模稜兩可的感覺，對我來說就是「現在」。

如果停止這麼做，可是非同小可的事吶，真的。所謂的攝影，不就是要把它濃縮成一張照片嗎？洗成照片，結果就是定格。所謂定格，也就是死亡。因此，我還是希望讓它再次動起來，想賦予它生命。我不殺死它，讓它處於假死狀態，我要讓它甦醒過來給大家看。攝影並不是死亡。

第二章
攝影就是3P

作實，換男人
合員人，就好
同映人笑過夫
共友女不於觀
是會換處戀者
就不點有要取
是會地要想
攝影換只一照片
影攝定

攝影就是共同合作

攝影就是３Ｐ！哈哈哈哈哈哈哈。

攝影是一種採訪。和採訪是同樣的道理，要從對方身上挖出一些什麼。所謂的採訪，不就是從對方身上挖出重點嗎？因此，攝影不是「表現」，而是「引出」。不是要表現對方的特色，而是引出特色。

至於我嘛，總歸是支持人性本善啦，我只會引導出對方善的那一面，不拍邪惡面。不是有人說拍攝人物就如同繪畫一樣，要讓對方以自己心中的形象呈現出來嗎？那種的不行啊。攝影師一定要讓被攝體自己想要展現內心的一面（笑）

拍攝照片不是要同化彼此的觀感，甚至可以讓對方有被侵犯的感覺哩。「同化」，如果用雙關語來說，也可以說成「道化」（日語發音相同）吧。就像是……兩個人合作產生的「異化作用」。

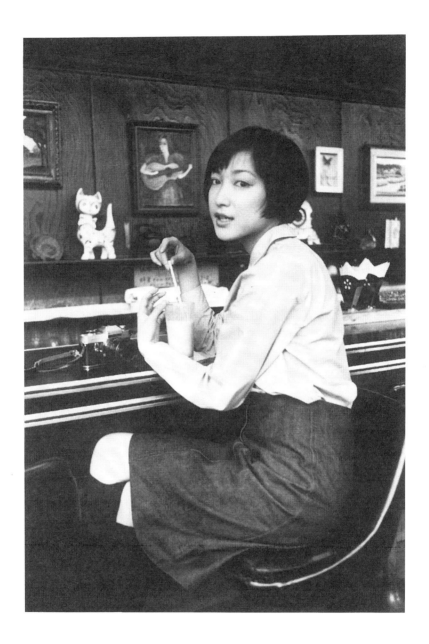

以前沒有發現的部分，透過攝者和被攝者的合作，變化出另一種樣貌。

照片不是拍攝者自己的創作，而是被攝者與攝者共同完成的喔。若要用「創造」或「創作」這種字來形容的話，那就一定要包括我剛才所說的「共同合作」。所謂的攝影，就是一種共同作業。如果再加上相機的話，那就是三個共犯了。所以我才說攝影是３Ｐ嘛！

所謂的攝影，就是人生，是人生的原點喔。一個人是無法獨自活下去的啊，一個人太寂寞了。無論任何人，如果在生命當中沒有他人相伴，人生也沒什麼樂趣。上帝就是這麼創造人類的。先試著依賴某人吧，無論這個人的存在是會成為助益或負擔。

攝影不會反映真實

攝影，其實是很私密的事情，這也是它最有魅力的地方呢。它會變成「這

⊕麥克魯漢
（Herbert Marshall McLuhan, 1911~1980）
出生於加拿大亞伯達州艾德蒙頓。
曾發表媒體論之獨創性的研究報告《機器新娘》（一九五八年）。並陸續發表《古騰堡銀河系》（一九六二年），《認識媒體》（一九六四年），為當代文明與傳播媒體理論的領導人物。

麥克魯漢在他的傳播理論報告中以電視機發明為分界，在那之前，媒體是「冷的」（Cool），之後則是「熱的」（Hot）。此溝通理論在一九六○年代之後引起廣大迴響，甚至出現「麥克魯漢旋風」等流行語。此外，麥克魯漢也提出：「攝影，終究

是只屬於我倆之間的祕密」這類的事物。不過呢，遇見別人時還是會忍不住想把它說出來。這些要素，就是攝影的魅力了。

不只是拍，攝影會讓人想要昭告全世界，擁有一種想要不斷散播出去的欲望。反正，基本上就是整個套入喔。也就是插入啦（笑）。

迅速散播出去也沒關係，只要別傷害對方就好了。相機裡擁有兩種欲望，一種是想拍攝的欲求和欲望；另一種是想要公諸於世，把祕密分享出去的欲望。攝影，包含了擴散這個元素喔。所以，想要將某事傳遞給大家的這種欲望，便成為拍照這項作業。這就是攝影所具備的大眾媒體性質。

我比麥克魯漢⊕還早發表這個說法喔，只是用的辭句不同，哈哈哈哈哈。

哎呀，搞錯了！剛才的「還」應該要換成「私處」呢（笑）（日語發音相同）這個寫法才對啊，這樣猛一看還可以看到「私處」呢（笑）。為了製造這種（胯下）效果，其實我平時也是念很多書的（笑）。

會超越繪畫，透過洞察精神和肉體的內在姿態，會衍生出內分泌學說及精神病理等論述……故，為了更透徹了解『攝影』這種媒體，必須理解它與其他所有新舊媒體之間的各種關連。

因為，媒體是擴充我們身體及神經組織的媒介，每當產生新的擴張時，都不得不追求新的平衡，以構成生物性與化學性相互作用的新世界……」（摘自《認識媒體》）

即便是這副德性，其實啊，文學界的人對我相當客氣呢。繪畫也一樣。我都拿起畫筆直接刺下去喔。哈哈哈……繪畫，輕而易舉呀。其實，沒有這回事啦。對我來說，無論是攝影或繪畫，都是「瞬間」的藝術。兩者皆創造於剎那之間，兩者都必須用雙眼觀察。

沒錯，看著某物，仔細觀察，然後看出心得，這樣任誰都可以畫出不錯的作品吧。簡單來說，神似的描繪並不能算是真正的素描，必須畫出當下的心情才行。

如果只求神似，也許你會說乾脆拍照就好啦。但是拍照也可以拍得完全不像那麼一回事呢。攝影，也可以拍得「似像非像」，是吧。

或許你會認為所謂的攝影，只是把所見事物原封不動地拍下。但就算用相機來複製，也不可能拍得一模一樣。我的意思是，繪畫也是一樣，就算畫得不像，也不用覺得羞恥。

我說啊，所謂的攝影，不，應該說所謂的攝影家，以我做比方的話，身為一個男性攝影家，倘若今天見到一個五十歲的女人，腦中一定要浮現這個女人的過去才行。她的人生彷彿歷歷在目，就像見到她一路走過來的歷程般。畢竟，拍攝五六十歲的人像時，最重要的，就是拍出被攝者往日的榮耀啊。

什麼？你說人最重要的還是臉孔？沒錯，可不是嗎。

換地點，換女人，換男人

然後呢，只要更換地點，換不同的女人或男人，有時照片便會呈現出連攝影者都沒察覺的優點喔。或是，以適當的方式揭露或指出被攝者自己都沒察覺的優點，這就是攝影要做的事。就像給先生帶來「儘管夜夜同床共枕，居然沒發現太太是這麼有魅力的人」這種感覺。因為男人沒有從一個好的距離外來欣賞自己的太太，才會沒發現這些優點啦（笑）。

所謂的更換場域，也包括旅行。旅途會帶來人類最重要的一種原始情緒……

鄉愁。因此旅行才令人期待啊。就像是，子宮。

一旦去旅行，你彷彿不在地球，而是碰巧撞到子宮裡最溫暖的部位，那絕對不是初次造訪之地或新生之地喔，而是在不知不覺間走到一個似曾相識的所在。你因此感到熱血沸騰，興奮地手舞足蹈。在精神及肉體上都想大叫。

旅行的時間，以一週至十天最為理想吧。大約過了一個禮拜之後，會感受到一些事。因此，旅行一定要在當地停留一個禮拜。待太久的話，就會融入當地而變得越來越不客觀喔。最多不要超過十天。不然的話，就乾脆在那裡住上十年吧。

如果要改變人生，就要換男朋友，換女朋友，或是換個地點。如果想改變自己的攝影風格，那就換台相機吧。只要換了照相機，影像風格就會改變。好的相機，會散發出耀人的光采喔。

同樣是35mm的相機，也會有所不同。全都不一樣。有分為交換鏡頭式的

單眼相機，和放在口袋當隨身機的輕便相機等。光是這樣，拍出的照片就有差了，所以相機是很神奇的東西喔。就算是小型相機，也如同人偶藝術品般，充滿了迷人的魅力呢。

只要有一處不笑就好

舉例來說，徠卡⊕無論聲音或鏡頭，都有滲透至被攝體的感覺。同時，相機本身也讓被攝體滲透了。總之，是相機裡的代表作喔。一般相機要花三分鐘來拍，名器徠卡只要一分鐘就搞定了（笑）。

也有與徠卡背道而馳的。就像我現在使用的Pentax 6×7⊕，「喀擦」的快門聲非常響亮呢。快門聲可以替你決定該拍攝哪一種女性及照片。我有時會突然想聽徠卡八分之一或十五分之一秒的清脆快門聲，「啪擦」「啪擦」地響，聲音就這樣慢慢滲透進女人的肌膚裡。隨「性」之所至，有時還會滲透到兩腿之間哩（笑）。聲音，就是有這種魔力啊。

⊕ 徠卡

徠卡相機的標準畫幅24×36mm（一九二五年發售），據說是由徠卡的產品開發經理暨狂熱的攝影家奧斯卡・巴納克（Oskar Barnack）以電影膠卷拍攝出靜態影像後研發而成。產品的發想是「將18×24mm的電影膠卷規格乘以二」。

⊕ Asahi Pentax 6×7

將35mm單眼相機的功能，擴大至6×7cm的照相機，於一九六九年上市。現已推出第二代67Ⅱ，透過提升CPU的處理速度，達到更精準的TTL測光，並導入光圈AE優先功能。

另一台Pentax 6×7相機是「咔擦」「咔擦」的厚重聲。我最近在幫文藝春秋雜誌「創造二〇世紀的政治家群像」特集⊕拍攝宮澤喜一⊕及中曾根康弘⊕等政治家的肖像照。在拍中曾根先生時，他曾說：「聽到這麼響亮的快門聲不斷按下，真是爽快呀！」還說：「不過，還真厲害哩，我第一次在拍照時出現這種感覺。」

快門聲就是這麼神奇。我會用「啪擦」「啪擦」的徠卡聲，拍攝笠智眾⊕這樣的人。也就是那種會為落日餘暉感動落淚，也會在早晨太陽升起時勃起的人（笑）。而政治家就用響亮的快門聲「咔擦，咔擦」地拍下去（笑）。

以相機這物體本身來說，只要有一處不笑就好了。不這樣不行，若是鏡頭也笑，快門也笑，全部都在笑的話，那可不行。就連我這樣的人都被人家說成無情呢，明明是這麼熱情呀。可能因為沒有機會事後彌補吧，一旦插入後，就要掰掰了呀。哈哈哈哈哈哈！

⊕「創造二〇世紀的政治家群像」
指二〇〇〇年一月十一日發行的《文藝春秋》（二月特別號「我們所經歷的二十世紀」）。

⊕宮澤喜一
一九一九年出生於東京。於一九九一～一九九三年擔任日本的內閣總理大臣（任期共六四四天）。

⊕中曾根康弘
一九一八年出生於群馬。於一九八二～八三、八三～八七年擔任日本的內閣總理大臣（任期共一八〇六天）。

不是，我開玩笑的啦！人生，是從插入後才開始的（笑）。就是這樣啊，只要兩個人在一起，就會感到幸福。這是武者小路實篤⊕說的！什麼啊，只要有南瓜和小黃瓜就行了喔（笑）。

一定要留戀過去

一旦到了所謂的世紀末，據說人類的血就會變得不純淨喔。然後，也越來越沒有人情溫暖了，寫文章還會被別人惡意抨擊。但正因為是這樣的年代，才更要出版一本「攝影聖經」。

我不是在開玩笑喔，現在的年輕男女，都被教育成不需要閱讀印刷品了。他們會說：「為什麼我非要念夏目漱石⊕不可啊！」不過啊，用眼睛撿拾文字這種微妙的時刻，是非常寶貴的喔。你可以感受到什麼叫做文字的魅力。

這種事，從我口中說出來好像太正經了？哈哈哈哈哈哈，那是因為我過去

⊕笠智眾（1904~1993）

電影演員。一九二五年即進入松竹蒲田的演員研究所，但長年演出無名角色。後來主演小津安二郎的電影，晚年曾參與「男人真命苦」系列電影及黑澤明的作品。

⊕武者小路實篤
（1885~1976）

小說家、劇作家。「新村」運動的主要發起人。戰後因著作有鼓吹戰爭之嫌，遭革除公職。曾獲頒日本文化勳章。實篤所繪製的南瓜和小黃瓜畫作，以及刻上「美哉」等詩詞文字的陶瓷類作品於世界各地廣泛流傳。

的經歷很輝煌喔。人類就是背負著過去而活著，攝影也是牽掛著過去而拍下事物。不拖著過去而拍出的照片，是不行的。不只是攝影，人生也應當如此吧？

例如說，如果從前分手的男人沒有咻地一聲再次出現在身邊，那麼身為一個人，一個女人，就是失敗的。完全斬斷情絲，那是不行的呦。說那是糾纏不清或什麼都好，人就是要這樣。要活下去本來就會牽扯許多複雜的難題吧。只是和先生做愛的時候，千萬不可以叫出以前男人的名字，這就是難題了，哈哈哈哈哈！

龐大的過去如同母親一般，是鄉愁也是感傷的泉源，沒有這種情懷的話，就不配做人了。別說是人，根本就不男不女了，是吧？

也有人會把兩個人放在一起拍，然後刻意拍得看不出情感牽連。要以攝影表現諷刺的話，方法有上百種，但這樣做只會顯現出自己卑鄙的一面。這是拍攝方的狡詐，對被攝體而言是很失禮的事喔。

⊕夏目漱石（1867-1916）小說家。本名金之助。是日本近代文學的代表作家，著有《三四郎》《從此以後》、《門》等小說。

也許你會說：「我想呈現出時代已經枯竭的感覺，現在這個時代看不到人際關係了。」那可就大錯特錯了。如果某天時代真得枯竭了，而人類也真是那麼糟糕，但到了那種時代，更需要把兩個人靠在一起拍。如果說，人和人之間沒有任何關連，全為獨立個體，那麼我更想在這當中製造出關係，不這樣做不行。

現在的攝影風潮講究個人主義，認為丟掉人情包袱來拍照才酷，拋得開的才是藝術家。居然說這類的照片比較酷，我認為從各方面來說，這都是當代藝術評論家的錯。對或錯，一定要大聲說出來才行吶。如果批評是出自其他攝影家，可能會被視為是同業競爭下的攻訐之語，所以這類評論一定要由評論家來說才行。

好比說呢，我們不是會寫情書嗎？一旦寫了就會希望對方回信吧。對攝影家來說，不，不限於攝影家，大家都希望收到回信才是呀。還是說，只有我這麼想呢？哈哈哈哈哈！

照片想法取決於觀者

反正，就是這麼回事。如果說有一份工作會讓人做得不甘願，但是能賺錢；而另一份是做得很開心，但賺不到錢。要我來選的話，我是覺得只要心情好，拿不到錢也無所謂喔。所以才無法蓋一棟自己的房子呀（笑）。這是我的個性使然，沒辦法。

而且，我也沒什麼生活目標，沒有開法拉利這類所謂「男人的夢想」。因為我是在下町的長屋⊕長大的呀。就算沒地方住也無所謂，沒有汽車代步就用走的。不過，我現在倒是常反過來逞威風說「我都是搭小黃喔」（笑）。但是這樣不行，一定要盡量步行，我是這麼認為的。

這樣看來的話，其實年輕人也有他們的目標，說什麼車子要有兩輛，想要享受在道路上奔馳的快感……我只覺得：「這些兔崽子，在講什麼鬼話

啊。」（笑）酷吧！

如果能搭一座自己的攝影棚固然方便，但是我沒有辦法為了維持開銷做不喜歡的工作啊。所以啊，現在如果想畫畫，我就會把家裡的桌子搬出去，光搬桌子就花了三十分鐘（笑）。很辛苦喔！然後，因為沒有助理，所以我還要自己清洗畫筆。當我豪邁地用 Liquite x 壓克力顏料作完畫，預備洗筆時，常發現「呦，這線條不錯嘛」，然後又拿起相機把它拍下來。這樣的事很有趣呀。想作畫啊，只要把家裡的桌子搬開就好了。「我跪下畫西洋畫。」這句子造得不錯吧。「吊桶盤纏牽牛花，哈啾！」⊕嗯……不對，應該改成「吊桶盤纏牽牛花，我用獅王牙膏。」這樣如何？哈哈哈哈哈！

不過呢，我的性格裡也是有很規律的部分喔，所以成不了革命家。所謂的革命家，就是要有一股傻氣，為了國家和信念可以不惜犧牲，擁有旺盛的精力。我完全沒有這種鬥志。我啊，即使國家明天就要毀滅，我也只想救出心愛的人（笑）。什麼覺醒家？我是注射家啦，兩腿之間的注射……哈哈哈哈哈！

⊕下町的長屋

荒木經惟，一九四〇年五月二五日，出生於東京府下谷區（現為台東區）三之輪的集合住宅。在父親「長太郎」與母親「金」生育的七兄弟姊妹中，排行老五。

「最年長的哥哥，好像在我很小的時候就過世了，然後還有一個排行老二的哥哥，接著是兩個姊姊，再來是我，然後是妹妹，還有弟和雄。」

（摘自《成為天才！》一書）

荒木經惟生長的家庭，是製作並販賣木屐的鞋店，店名為「人邊」（Ninben）。

「經惟」據說是荒木家斜對面的淨閑寺住持所取的名字。荒木從上野高中一路升學至千葉大學工學

最近，我又產生活下去的渴望了。有一種「想要得到永生」、「活著應該會很有趣吧」的感覺。「人生，就是一場賭局！非黑即白！」我是這麼想的。

攝影其實也一樣。同一張海邊的照片，情侶在熱戀時一起欣賞的感覺，與分手後看的感覺是完全不同的。照片，是很不負責的。照片自身並不含有確實的陳述，沒錯，它是隨著觀看的人而產生變化。無論是對被攝體或照片，想法都會隨著拍攝時刻、觀看時刻、攝影者或觀看者而產生變化。

哎呀！怎麼可以聊這麼深入的問題呢！我只想「在淺草的午後，與妳一起纏綿」，哈哈哈哈哈哈哈。

部，並在一九六三年以攝影師的職銜進入了日本電通廣告公司（宣傳部技術處製作企劃室），直到一九七二年離職為止，共任職九年。一九六八年，二十八歲的荒木命運般地邂逅於同一家公司總務處文書部門日文打字室的青木陽子（當時二十歲），兩人於三年後結婚。

⊕「吊桶盤纏牽牛花……」
譯注：荒木的自創俳句，改編日本江戶時期女詩人加賀千代女的俳句「吊桶盤纏牽牛花，索水乞鄰家」（朝顏に　つるべ取られて　もらい水）

第三章
拍攝街景

都市，城鎮，街道
城市的豐饒與富足，展現在居民笑容裡
心裡的天地
相機的型式就是關係的形式
焦距要瞄準心情和所見事物
讓被攝體本身說故事

都市，城鎮，街道

《人町》⊕這標題取得不錯吧。我至今拍攝過許多題材，偶爾也想拍這樣的照片。以前曾將某本攝影集命名為《都市的幸福》，強調的是「都市」與「社會」的要素。這次拍攝的《人町》，則和往常有些不同。

因為主要的表現題材是「人」，所以才取這個名字。欸……又讓我覺得有點害臊了呢。雖然我宣稱自己是人道主義者（笑）。不過，每當拍到比較規矩的照片時，我還是會感到害羞。哈哈哈哈哈哈哈。

以前也取過《東京貓町》⊕這名字，所以這次就決定取作「人町」。《人町》的照片是用徠卡相機拍攝的，要將人生拍得幸福美好，還是要徠卡相機呢。所謂的溫柔、人生，或是人類，終究會回歸至「慈愛」，而徠卡相機無論是快門聲音或造型，都符合了「慈愛」這個辭彙。我在前章提過，徠卡是一台非常低調，會慢慢滲透一切的相機，也會默默引出被攝體的特質。

⊕《人町》
一九九九年十一月由日本旬報社出版，荒木經惟和森真由美合著。
本書由影像和文字交織而成，對東京知名的「下町」區域，如谷中、根津、千駄木等處，進行歷時十二個月的記錄。

⊕《東京貓町》
一九九三年七月由日本平凡社出版。荒木經惟在書中寫道：「如果貓消失不見了，東京就會成為廢墟吧！喵……今天是A的五十三歲生日，為了準備慶生派對而整理房間時，找到了連載東京貓町的《ANIMA》雜誌（909）〈日本平凡社出版的動物生態雜誌。已於一九九三年停刊〉，我要休息一下。」

徠卡的外觀看起來非常典雅，感覺很尊貴吧。這就是徠卡的優點呢。廉價的相機只能拍出廉價的感覺。相機啊，終究只能拍出符合它自身風格的照片喔（笑）。

而我呢，雖說過拍照一定要穿著符合當地的裝扮才是正確的拍照姿態，但我形容的是感覺喔。拍照時雖然必須融入那座城市，但千萬不可變成當地的居民。到頭來，對城市而言你就是外人，要維持旅人的感覺，最好保持在「碰觸到，卻沒有踏進去」的位置來拍，避免和城市的關係太黏膩，這也是最難的地方。

所謂的街道和城鎮，和都市的感覺不同吧？郊外常見的住宅區或公寓裡，人與人之間沒有建立親近的關係。然而，都市的街道或城鎮裡卻存在著已被離棄的懷舊鄉愁。這不像是回歸到母親的子宮，而是近似「回歸」的感覺，一種很女性化的特質。

即使是相同的城鎮或街道，也有明顯的不同。我從小生長的三之輪⊕，與

《人町》拍攝背景的谷中或根津，就不太一樣。三之輪一帶的殺伐氣息較重，「被東京排除在外、外圍」的感覺很強烈。谷中或根津跟那邊（三之輪）比較之下，人的氣息似乎更濃厚。

說不定，這些都和地形有密切的關係。谷中和根津一帶的街道是有斜坡的，這點很好，平坦的地面感覺沒有溫情。像四谷的荒木町或神樂坂那些地方，也都有坡道。走在有斜坡的道路上會讓人感到心情舒暢，不知不覺間便走了不少地方。另外，附近有寺廟或墓園的街道也很不錯喔。

我偶爾不是會去三之輪等地走走嗎？經常看到一些老房子就那麼一戶接一戶地被破壞改建。例如我以前的老家，現在已經成為停車場了。因為看到這些演變，每次走訪谷中或根津的街道時，才會感覺特別溫暖親切吧。或許，三之輪以前也曾是一個既溫暖又親切的城鎮……

⊕ 我從小生長的三之輪

「三之輪是連環漫畫的發祥地。《黃金球棒》漫畫作者加太高次（Koji）就住在都電荒川線的車站附近。」

「（我家的）斜對面有間又稱為『投入寺』的『淨閑寺』，寺廟的斜對面是東京小學，也是詩人樋口一葉小說《比肩》的背景呢。」

譯注：一八五五年日本發生大地震，死去的吉原妓女被草率埋葬在此，因而稱為『投入寺』。

「三之輪附近一帶稱為『吉原土手』，小時候聽說四周還有很多高級料亭和飲食店。我還記得那些店家前停駐了很多人力車。」摘自《變成天才！》

城市的豐饒與富足，展現在居民笑容裡

《人町》裡拍攝的街道上啊，住了許多擁有幾十年手藝的製箱師傅和鑄鐵師匠。這些人都非常了解我，比方說，我拍完預備離開的時候，指物師⊕就會說：「不要走啦，再待一會兒。」或是「你也算啊，你是照相的巨匠。」像這樣跟我閒話家常是再好不過了。

他們把我當成自己人，一眼就看透了我，而我也是一眼看透對方，或者說是感受到對方。或許這城鎮的經濟條件並不優渥，但在這些人物身上看到一座小鎮的富足。要說財產也很奇怪，不過這裡的笑顏，以及展露笑顏的人們，就是城鎮的財產喔。

這些前輩真不賴，因為有這些前輩，這座城鎮才會出現笑容燦爛的年輕人。像是送外賣的年輕人臉上的笑容就很棒，這是因為年輕人對自己的職業感到自豪，不會對自己的職業分貴賤，我有這種感覺。

⊕ 指物師
日本製作傳統家具、裝飾盒等手工藝品的師傅。

譯注：吉原是江戶時代官方認可的花柳街。昔日吉原外圍的壕溝和道路之間有許多土堤，現已拆為平地，但仍沿用「土手大道」舊名。

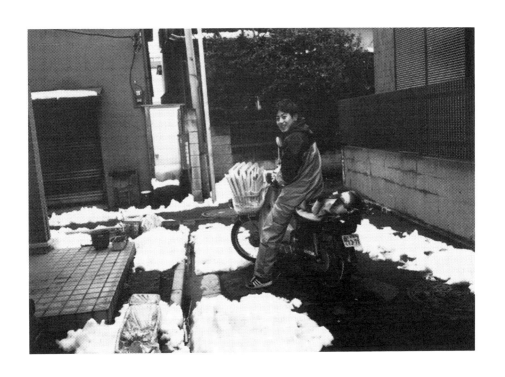

比方說，這個在下雪天裡送報的年輕人，他轉過頭時的笑容就很不錯喔！

笑容燦爛的少年，還存在這個城鎮上。

心裡的空地

我很容易被空地吸引。從城鎮邁向都市，用下町歐巴桑的語言來形容，就是會看到「溝樓大廈」。大樓在蓋好之前都是空地吧，我對那些空地深深著迷了。所以，要怪就怪那些建商，也許就是那些建商破壞了城鎮裡最重要的特質。

若被問及喜歡空地的理由，我恐怕也答不上來。但只要看到空地，我就會忍不住想拍照。以前我還自稱是「空地小五郎」⊕，拍了不少空地照片呢，哈哈哈哈哈哈！

不知為什麼，最近很喜歡把玩具怪獸放在空地上來拍。空地，其實也就是

⊕「空地小五郎」

荒木經惟以他自成一格的雙關語，用江戶川亂步偵探小說中的主角「明智小五郎」來開玩笑。

我心裡的空地。它和我心中空虛的部分緊緊吻合，絕對是的。怎麼說呢，我想照片裡還是需要加入一些空虛感，以及無奈感。

這部分的平衡感非常難拿捏。到頭來，兩者間的關係，端看你如何取得平衡。因此，「曖昧不清」或「混沌不明」的地方，可說是人類最大的魅力了。講究正確性那類的事情，交給電腦就好了，人類說什麼擔心二〇〇〇年問題⊕，根本是活該！因為沒有彈性才會搞成這樣，是吧？電腦沒辦法變成差不多就好吧？所以說，人類根本不需要變成電腦的嘛。

不可擅自解釋被攝體，也不該把照片往自己解讀的方向拍。攝影並不是那樣，而是依自己的直覺，「啪」地按下快門。無論發生什麼事都堅持拍下去的決心當然重要，但也要不斷磨鍊自己的生活、人生，盡情體驗各種有趣的拍攝方法。這點對任何的工作來說都是一樣的吧？

攝影，會將這些事露骨地呈現出來喔。所以如果要我談攝影，最後都會變成是在討論人生或人類啊。對我而言，攝影就等於人生，我會一直說著一樣

⊕二〇〇〇年問題

全世界的電腦在迎接西元二〇〇〇年時可能發生的危機。當時各界揣測將引起金融機構的恐慌以及飛機失故等災難，但結果並無大礙。然而為了避免機器錯誤運作，耗費的時間及勞力都達到了世界級規模，雖然無法掌握正確的數字，但估計消耗的「勞力」可比擬世界大戰。台灣稱為「千禧年危機」。

的話（笑）。哈哈哈哈哈。

相機的型式就是關係的形式

我每次到國外街拍時，因為覺得只能拍到表象，無法觸及內裡，所以就會帶CONTAX G2⊕這種相機。我到國外拍照通常都帶這一台，然後還有TC-1⊕這種輕便型相機。

上次去台灣的時候，我帶的是富士6×4.5，直式拍攝的那台相機。那已經是第二次去台灣了，所以知道要帶什麼，第一次去的國家就不知道了。如果在歐洲的巴黎，我會選用徠卡。以前去巴黎時，我認為那裡是全世界的「下町」呢。用徠卡拍照，必須顧及攝影者的動作，和拍照的停頓時間。操作相機時，透過這些運用，可使照片的感覺更溫暖喔。如果使用G2，雖然可以瞬間「啪啪」地連拍，但可能又會拍太多。

⊕ Contax G2

一九九四年推出的G1升級機種。兼具提升對焦速度及對焦準確度兩大優點，並提高了快門與閃光燈的速度。

⊕ TC-1

採用MINOLTA CLE單眼相機內建的M-ROKKOR 28mm f3.5高性能鏡頭，全自動輕便型相機

也有那種拔劍般的快拍法。因為若不採用快拍法，就要考慮到與對方的距離了。先對焦，再調整曝光值，這些都是用徠卡時特有的小動作。M6⊕後來改成了內建測光表，之前不是這樣的嘛。不過，測光表內建也無妨就是了。

總之，我用徠卡拍照時會針對它有一些動作運用，所以可以輕鬆操作。這些小動作雖然無法成為一種溫暖，但是似乎可以從中感受到什麼。相機有用過後匆匆離開的，也有留下來跟它聊一會兒的，各種型式。這就是關係的形式喔。

焦距要瞄準心情和所見事物

拍《人町》時，我抱著以此攝影集作為一九九〇年代的終結，以及重新出發的兩種心情在拍攝。要說身為一個人必須這麼做也有點怪，不過我認為，身為攝影家，應該及早拍一拍爛照片。再不拍些爛照片就完蛋了，很快就老了呀。拍《人町》讓我領悟太多了。

⊕M6（TTL）
採用24×36mm的格式，為35mm的連動測距式（RF）相機。截至二〇〇〇年秋天為止，觀景窗共有0.58、0.85、0.72三種倍率。

這本攝影集看起來沒什麼特別，這麼好懂的照片，沒理由說好。然而來看攝影展的女孩說這樣的照片最好了，真沒辦法。她們喜歡這種黯淡無光、沒有任何特色的人像照片。也有人認為這樣的照片看起來雖然不像專業攝影，卻拍出了攝影的本質。但一旦踏入這裡就沒下一步了喔，所以從現在開始，我或許會拍一些「醜陋的、邪惡的、「集醜陋之大全」的人物吧。

讓被攝體本身說故事

《人町》裡不是有很多對焦不準，或傍晚時用慢速快門拍出的模糊影像嗎？還有那種開放光圈時表現出的模糊感，都包含在這本攝影集。這是因為，有時這樣拍最自然了。並不是拍什麼都要在畫面上把焦距對得準準的。

焦距，要對在當時的感覺或心情，當時的事物上。這才是最重要的喔。

就像結合想說的話和想做的事，焦距就這樣對在一起了吧，哈哈哈哈哈

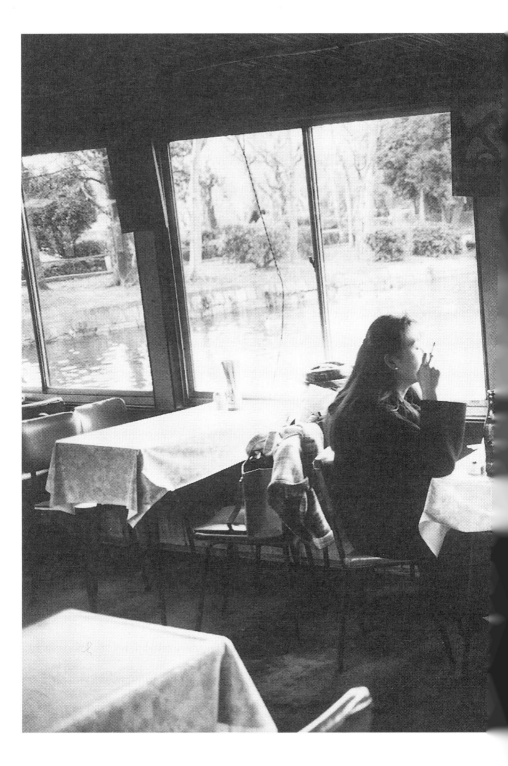

哈。糟糕，變成言行一致的人了，那很遜啊。

如果沒有愛戀的感覺，絕對拍不出對方（被攝體）的愛意喔。《人町》最後的這張照片拍得還不錯吧。

這張照片中的女人一定是在打工沙龍⊕上班的小姐，而右邊的男人會經常去光顧。這男人完全迷上這女人了。而女人雖然已經有小孩，還是非常的女人呢……

還有一張是在上野公園不忍池附近一家蕎麥麵店內拍攝的。焦距範圍感覺像中景偏遠，又像中景偏近，再多前進一步都不行。照片中的少女若是正在和男人說話或望向四周就不美了，少女的視線一定要望著池子，所以只能搶拍，我就是這麼拍到的。

我認為夫婦之間一定要有這種關係，這畫面讓人看了心情舒緩。女人被男人的溫柔庇護著……我就這樣在腦中自己隨意創造一些故事來。

⊕ 打工沙龍
「打工族與沙龍」（アルバイト・サロン）的簡稱。店內小姐多為家庭主婦或學生的高級俱樂部。這個詞曾在一九四〇年代後半至五〇年代於日本流行一時。

雖然我擅自用了「故事」這個詞，但被攝體本身本來就蘊含了故事。一定要拍出彷彿能喚醒故事感的照片，那才是一張好照片，有趣的照片。

果真如此的話，或許我在不知不覺之中就把一些原本不存在的事情拍成了故事。也許很詭異啦，我都隨便取名為「寫真小說」。攝影是很恐怖的呢。

第四章
鏡頭和構圖

照！
拍照！
拍照！
的身體
的鏡頭
裡的閃光燈
的人主觀判斷
已的心大是個主觀判斷
用自天的
用心圖是處於追求完成的狀態
構永遠

用自己的身體拍照

對我來說，我的身體就是相機了。拍照時，我的眼睛會成為相機的鏡頭。因此，拍照當下是無法仰賴相機的機制、即時替換鏡頭的。

鏡頭，是相機裝置的一部分。拍照時若想到更換鏡頭這件事，其實你已經意識到相機。然而專注拍攝時是不會意識到相機的，因為你已經進入了相機。該說相機已進入你身體，還是你本身就是一台相機呢……

我不主張換鏡頭，而是要自己後退或前進來接近被攝體。攝影，要運用自己的身體來拍。

總之，拍照必須自己移動位置，無論如何非移動不可。一般人都是站在原地不動，然後再換鏡頭來拍，不過我認為攝影並不是這樣的喔，問題就出在這裡。

接下來要聊的話題，可能有點偏離鏡頭的主題。實際上我在拍攝現場時，經常會走到模特兒耳邊竊竊私語一番。我會特地跑去，低聲說些：「這個呢⋯⋯」「在這裡要⋯⋯」這類的話（笑）。像這樣耳鬢廝磨一下，才又回到攝影機的位置⋯⋯

這個呢，是讓女孩子展現自然表情最大的訣竅喔。一定要親自走過去說些讚美的話才行，哈哈哈哈。

從遠遠的地方說：「嗯，很好！」「脖子後面的髮梢真美！」是不行的。你要走到身邊去，讓對方感受到你的氣息，這樣才對！

語言上的接觸也很重要。拍攝女演員或模特兒時，常有那種一直跟在身邊的彩妝師，有什麼事就會立刻湊上去，幫模特兒梳理頭髮什麼的。我拍照時的規矩是完全禁止這類行為。我會上前去調整模特兒的造型，每次都親自過去。

用心裡的鏡頭拍照！

這是一種雙向溝通，就是因為沒換鏡頭，才需要靠近。拍街景時道理亦同，端看你要自己靠近，還是退一步觀望。不過，一直這麼說的話，鏡頭可能就賣不出去了吧（笑）。

嚴格來說，用變焦鏡頭拍照其實是不可以的。你只能拍出那種「滋ー滋ー」的小家子氣照片，哈哈哈哈哈，不會有更壯闊的心境喔。變焦鏡會將攝影的「關聯性」給遮蔽，那種偷懶的拍法，是行不通的。

旅行時帶一台相機，加一支變焦鏡，看似很方便，不過這是圖安逸的想法喔。因為自己還無法決定用什麼鏡頭來拍，如果已經想好，應該是像這樣「好！今天要用徠卡的35mm！」一支就解決了。不這樣不行，沒有做到這種程度，代表你的功力不足，想成為攝影家還差得遠哩！

仔細回想，我在八〇年代曾經拿過輕型相機⊕，啊，想起來了，是那台

⊕**輕型相機**
（Compact Camera）
輕巧型相機的通稱。高性能全自動相機，除了配備底片的捲片和回捲等自動裝置外，更配備了能讓初學者拍出零失敗率的美麗照片。

⊕**BIGMINI**
一九八九年柯尼卡推出的傻瓜相機。搭載高性能的定焦鏡頭，當時是輕型相機的領導品牌。

⊕**MINOLTA可顯示日期的那台**
MINOLTA HI-MATICSO。荒木經惟拍《偽日記》時所使用的相機。

可以顯示日期的「BIG MINI」⊕。還有MINOLTA可顯示日期的那台⊕，那台相機到了九〇年代，推出了另一個搭載變焦鏡的輕便型機款。另外還有PENTAX⊕。因為我喜歡對新的女人下手，所以看到了新的東西，也會忍不住「做」下去，哈哈哈哈哈！

我現在的愛用機，是Konica Hexar的35mm底片相機⊕。比起變焦機種，搭載定焦鏡的Hexar似乎更能拍出親近被攝體或彷彿身歷其境的照片喔，而且這台相機也很好玩。

不過，我也有愛用變焦鏡的時期喔，雖然現在已經不用了。用或不用要視當時的狀況、年齡及心情而定。以現在而言，就是35mm定焦鏡。

要混合時代與自己的年齡等各種要素來選擇鏡頭。如果想靠近人臉，感受溫柔的感覺，就要選用50mm的鏡頭，隔著五十公分或一公尺左右，這是最好的拍攝距離。因為我討厭把人的臉拍成變形，也不喜歡依賴鏡頭來取巧。攝影不是靠鏡頭來表現的，絕對不是喔！

⊕PENTAX
指「PENTAX ZOOM70 Date」。荒木在《包莖亭日乘》攝影集裡使用的相機。（《包莖亭日乘》於一九九四年九月由EASTPRESS出版。收錄了一九八七年～一九九四年三月期間刊登在《謊言的真相》雜誌中的同名日記內容。）

⊕Hexar的35mm
Konica的輕便型相機，一九九二年以搭載高性能的大光圈鏡頭成為話題機種。荒木經惟用來拍攝《攝狂人色日記》（一九九三年四月由Switch Corporation發行，扶桑社出版）。一九九九年十二月推出的RF Hexar，則是一款可交換鏡頭的距離計連動式單眼相機。

每個人的眼球都長得不一樣，也許世上有人的眼球焦距是28mm喔，誰也不敢肯定，或許只有自己的眼珠是焦距35mm。每個人的身高都不同，生殖器的大小也不一樣吧，哈哈哈！所以眼睛的大小也不會一樣呀。有人認為28mm是標準焦距，也有人覺得50mm才是。

到頭來，所謂英雄造時勢或時勢造英雄，完全因人而異。年輕人隨著不同的成長環境，會被培育出不同的氣質。例如，我為了《人町》到谷中這一區拍照時，就遇見了這位還是小學生的美人。我，對她是一見鍾情了。

我變成了一個跟蹤狂，追著她跑，結果進了一間寺廟。在寺廟的樹木底下，她靦腆羞澀地笑著，彷彿明白了這個人不是怪老伯，所以我就在那一刻「喀擦」地拍了這張照片。然後，遠遠地我就看到她的父親了，笑咪咪地。

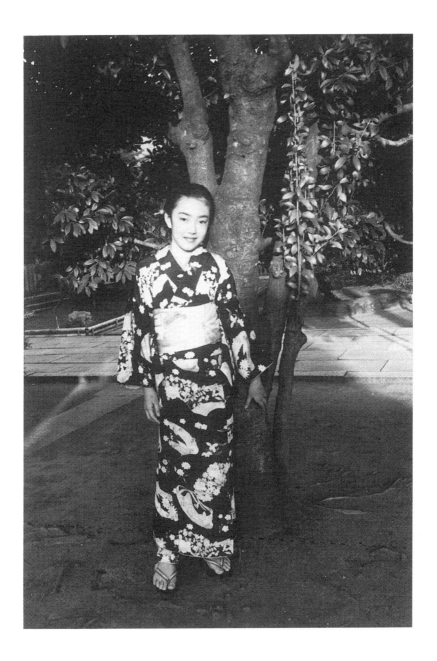

還有一次，我買了和服，幫她化妝並拍了照片。果然，好的城鎮會出現好的表情，或者該說是孕育出好小孩喔。反過來說，這種燦爛的笑容也可以讓城鎮更美好。而城鎮也是，雖然掛上了「城鎮」的臉，然而「建築」……說建築也有點奇怪，但是，「巷弄」會吸收並接納人們的笑容喔。所以呢，從照片可以知道這傢伙是不是心術不正，或是這個女人是否性格惡劣。知性和智能指數什麼的，透過照片全看得出來喔。

哈哈哈哈哈。

總之，只要抱持著坦率的心情拍照，就能拍出好照片。不要剛愎自用，也不可以造假，不要換鏡頭，要用自己內心的鏡頭拍照，好嗎？哈哈哈哈哈。

白天的閃光燈

看一張照片就可以明白很多事情了，真的。例如說，如果要拍攝東京，有人會覺得要把東京十三區全部拍下才能網羅東京的全貌。

我認為不是那樣。以我來說，只要拍攝兩三個地方，然後找到「對，就是它了！這就是東京！」這種感覺即可。不用看太多地方，也不需四處走訪，只要仰賴自己的直覺喔。說來說去，所謂拍照這件事，也不過就是個人的偏見嘛。維持這樣就好。不用那麼辛苦又費力的。

《人町》裡有一張四代同堂的跨頁照，那張照片若依照以往的美學角度來看，是沒什麼優點的爛照片喔。不過，為什麼我要說自己是「優秀的攝影師」呢，你看那張照片就知道了，沒什麼特別的強處，但是超越了所謂「好照片」的框架，超越了現今的那些美學觀點。

照片中有三位婦女推著嬰兒車迎面走來。和我在一起的森真由美⊕說「老奶奶，您們好！」的時候，不知怎的，我覺得那一刻很美好。遇到四代同聚的家人，只是在現場，在當下，在那個空間裡，這本來就是很美好的事啊。

⊕森真由美
一九五四年，東京都文京區千馱木出生。地方誌《谷中‧根津‧千馱木》的編輯。著有《谷中素描本》、《擁抱東京》、《鷗外的坂道》等書籍。

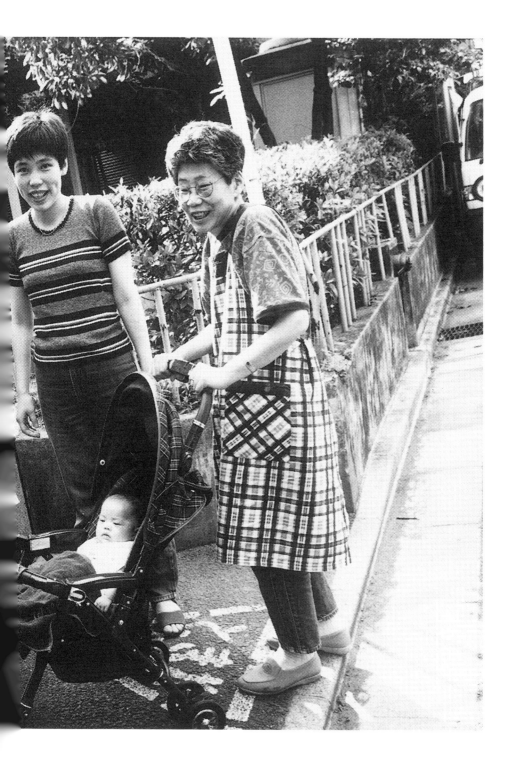

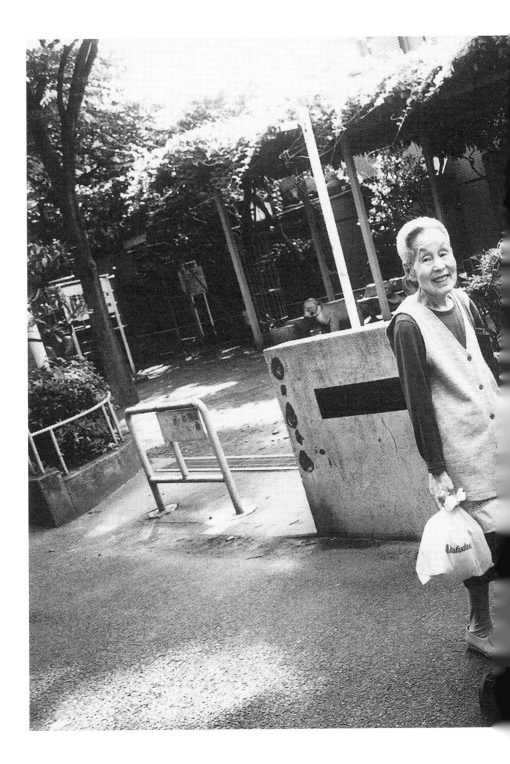

那張照片，若以既往的攝影美學來評斷，是完全不合格的。要拿去參加攝影比賽的話，一定會被狠狠刷下來。沒眼光的傢伙一定說它不好。因為你看，它有很多無謂的浪費，構圖不佳，也沒有光影，是吧？如果以那種標準來評選的話，那肯定要落選！

不過，我就是喜歡啊！那張照片曾經展示在東京都美術館⊕，聽說有許多家庭是全員來欣賞，還有人說要買下哩。有些自以為很懂攝影的人會說：「這種照片，有什麼好看的。」他們覺得攝影應該更嚴謹一點，例如把四個人位置調整一下。可是，不是那樣！這張照片要表達的，不是匆匆一瞥的捕捉，而是抓住一閃而過的愛意。不是有那種會閃一下的閃燈嗎？我覺得攝影也需要那種不會發亮的閃燈才行喔，一種白天的閃燈。我邊拍邊覺得「哎呦，真受不了，原來這就叫做幸福啊！」我暫時沉浸在幸福裡了……哈哈哈哈哈。

然後，接下來就要變成不幸了喔。幸福？我最討厭那種甜蜜的東西了！太過幸福就會幻想不幸。我要和你一起，變得不幸福。不管怎樣，

⊕展示在東京都美術館
指荒木經惟曾於一九九九年的四至七月，在東京都美術館（江東區・木場）舉辦的個展「荒木經惟／感傷的攝影與人生」。

就是要把你推入不幸的深淵。哈哈哈哈哈。

構圖是個人主觀判斷

我的意思是，比起形式化的構圖，不如以現場發生的事或現象為優先考量。

以前，我甚至說過：「凡是我踏過之處，構圖就像一把鋒利的刀子般，隨意切割的四角形布滿街道的每個角落。」出乎意料地，我對構圖挑剔到這種程度呢。

雖然我曾說過那樣的話，但現在的我卻認為不用太拘泥那些。我覺得構圖不是去切割空間，而是──一種很抽象，很模糊的感覺。總之，只要將影像取成四角形即可。

坊間有很多攝影評論會提出此類意見：「這裡堆了太多無謂的東西。」或「這邊的兩個人，靠過來一點比較好⋯⋯」不過，我認為感覺最好的是沒有經過精心構圖的照片喔，太刻意講究構圖，反而會被框架限制住。不是要把東西全放入箱子中，而是要以「這張照片毫無構圖可言！」的心情來拍照，不這樣的話不行。

影像的構成感，或黑與白之間的絕妙平衡，這些我一點都不在乎。我說那張四代同堂的照片就是絕佳的構圖比例。

以連動測距式相機⊕而言，可以隨意構圖這一點我還滿喜歡的。若使用單眼相機，就會相當介意構圖或取景吧。假設被攝體有三人，然而卻不全拍，只取其中一對情侶來拍攝。如此一來，兩個人和一個人便會分開成不同的畫面，其關連也會消失不見。

一旦考量到畫面的構圖，拍攝時你會感到猶豫，開始思索是要把三個人全部放入畫面中央，還是只放進一人，把其他兩人放在角落等等。

⊕ 連動測距式（Range Finder）
與一般單眼相機透過觀景窗觀察成像的對焦方式不同，連動測距式相機內建了以三角測量原理專門測距的機械裝置。

你開始加入自己的詮釋。此時，比起無謂的斟酌，你更要放膽裁切，不用培養情緒，或做人為的判斷。構圖，應該憑個人的主見來斷定。然而「個人」真的那麼重要嗎？其實我覺得也沒啥了不起的。

因此，倘若被攝體有三個人，那麼就輕鬆地拍個三種模式吧。若刻意解釋，並用力執行的話，會變成中國攝影家那樣，下手過重。

我花了大半時間研究照片的構圖，結果就是，那些並不重要。因為長期研究攝影術與從事攝影，才悟出了這些道理吧（笑）。攝影應該要更自由揮灑才對。

我說的這些不能作為初學者的參考，構圖並不是只求隨興就好。不過，等我用6×7 PENTAX相機架設三腳架拍照時，也不自覺會作出自己的構圖。因為我的身體就是照相機，也許身體就成了切割畫面的機器呢……嗯，因為覺得構圖並不重要，所以每當我決定了某種構圖時，又會產生一股衝動，想把構圖破壞掉。

但是啊，也許會違背我從剛才一直強調的論點，但我還是要說我可以拍出絕佳的構圖喔！哈哈哈哈哈。

所以說，一旦學會了構圖，就會開始覺得「哎呀，不好玩啦！」最近，我開始拍攝《寫真私情（至上）主義》。用的相機是Makina⊕，那種構圖可以很隨便的相機。我在作出絕妙構圖的同時，就會破壞構圖。

永遠處於追求完成的狀態

我有時會很認真地拍照，有時也會反其道而行，那是為了讓作品處於「未完成」狀態。跟你說吧，「完成」，是最遜的一件事了。

大家總說做人要親切，要以笑臉待人……他們說得沒錯，那是理所當然的事，但我就是討厭呀。如果只是那樣，照片會顯得枯燥乏味。我會破

⊕（Plaubel）Makina
日本土居集團（攝影用品連鎖店）併購德國的Plaubel之後，於一九七八年推出的6×7連動測距式相機。荒木非常愛用此機，用它拍攝了《漢城物語》《私説東京繁昌記》等攝影集。

壞那樣的心情，考量（相機）裝置後作出的構圖，我也會同時破壞掉。

這個啊，哎，應該是我的個性使然吧。就算我死了，也不要完成一切。

做任何事，都永遠不要完成。不斷追求完成，並讓自己一直處於此狀態，是最美好的喔。要一直移動，以沒有終點的心態來攝影。不這麼做的話，馬上就結束掉了。

一直兜著圈，轉來轉去也無妨，保持移動的心情是很重要的。所謂的「動」，不就等於活著嗎。而所謂的「完成」，就是停止，也就是死亡。

某部分若完全死去或許也無妨，不過，什麼又能稱為完成呢？到頭來誰也不知道啊，我也不懂。

第五章
拍立得才是攝影！

式今倦
濕時厭
漉人來
　　橫
　　拍

，必須踏進去

麗要奏
萊定賞令
寶一是美
欲影影元可
情攝攝太不
　　　　直拍

情欲寶麗萊

我又弄丟一台寶麗萊（Polaroid）相機⊕了。昨天才剛買的耶，我總是一下子就弄壞相機，真是的……

先不說這些，一般的拍立得相機，並無法拍出所謂的「距離感」。若是一般相機，街道就是街道，肖像就是肖像，與被攝體間有距離，可以感受到彼此間是不是可觸摸的。但是，拍立得不會替你決定這些。

有時移動，有時停下腳步，有時靠近被攝體。我不會預設拍攝題材，而是視當時被什麼吸引，然後用拍立得相機拍下邂逅的人、事、物。如此一來，你會知道所有攝影要素全都涵蓋在拍立得照片裡了喔。你會明白攝影究竟是什麼。

所謂的拍立得照片，是不需要沖洗的。而所謂的沖洗，雖然言之過早，不過也就是「檢閱」照片嘍。這是好幾年以前的事了，當我把彩色底片拿去沖印店時，店家跟我說：「我們不能洗這種照片。若被發現洗這種不雅照片的

⊕ 寶麗萊相機

拍攝後二至三分鐘內即可直接顯像的拍立得相機。因為是由寶麗萊（Polaroid）公司在一九八四年率先開發相關產品，因此也有人直接將拍立得相機稱為「寶麗萊相機」。荒木的攝影集《私欲寶麗萊》全冊以寶麗萊相機拍攝。他的愛用機型為Polaroid 690。

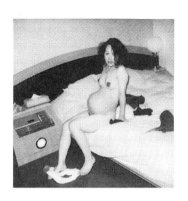

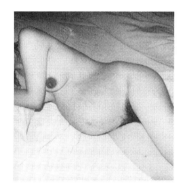

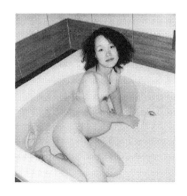

話……」然後要求我寫切結書，證明這些照片跟店家完全無關，是自己洗出來的。說什麼若不這麼做，萬一發生什麼事，店家可是會倒閉的。

總之，沖印就是「檢閱」嘍。製造速成相機的公司當然不會這麼說，不過所謂的速成相機，就是為了要「立可拍情色」，是專門拍攝情色照片的道具。所以，在拍攝戀人私處或私密照片時，拍立得可說是再適合不過的相機了。

說不定所有相機中，涵蓋最多攝影構成要素的就是拍立得相機了，我在此想法下開始接觸拍立得。然而，因為使用方法實在太過簡單，跟真正的攝影藝術差距太大，又暫時不拍了。不過，偶爾又會想回味一下呢。

拍立得最棒的一點，可能是照片尺寸剛好適合用來拍舊式的情色照吧。皮夾大小的照片，給人感覺非常猥褻。就算邊看照片邊做，也可以馬上藏在枕頭下不被察覺（笑）。那樣的尺寸剛剛好，非常私密。以前我曾用雙關語調侃，說它是「情欲寶麗萊」（Polaroid）或「拍立愛」（Polove）。接著會推出一本《私欲寶麗萊》⊕攝影集喔。我在義大利的個展⊕展出的則是「寶麗曼陀羅」，

⊕《私欲寶麗萊》（ポラエヴァシー）

二〇〇〇年五月，晶文社出版。經性將個人的造字用於攝影集標題。（編注：ポラエヴァシー，為包含了「寶麗萊」（Polaroid）、「性愛」（Eros）及「私有」（Privacy）三個意義的造字）

⊕我在義大利的個展

二〇〇〇年四～六月，在義大利佛羅倫斯郊外普拉多展出的「ARAKI VIAGGIO SENTIMENTALE」（荒木，美麗的感傷）個展。展覽中除了展示荒木約一萬張的寶麗萊相片外，更

我用一萬張寶麗萊照片製成一座塔，因為聽說千禧年是耶穌基督二〇〇〇年誕辰紀念，因此我也製作了「寶麗曼陀羅」來慶祝，哈哈哈哈哈。

攝影一定要濕式

使用拍立得拍照，無論拍什麼都會即時成像。沒有預計要拍的、失敗的，也都會變成照片。這點很有意思。比如說，在燈光昏暗的地方拍照時可以選擇打或不打閃燈。明明用閃燈拍起來比較好，卻刻意不用，照片裡的臉會模糊沒錯，但這種照片有時卻更接近攝影的本質，照片是可以這樣拍的。

無論是有點拍壞的、沒拍出來的、影像全黑的，或是拍出來感覺很怪的照片。總之，拍立得就是能讓人感受到「攝影」的元素。對現在的我而言，這點很有魅力。拍出來的或晃動模糊的，我將它們全部都攪和在一起，一口氣完成，就形成了照片曼陀羅（Photo Mandala）。

展現了荒木在當地拍攝後隨即在當地沖印、放大、展示的卓越攝影技巧。由於當地報章及電視媒體連日報導，荒木惟在義大利成了大受歡迎的攝影家。

所謂的拍立得，彷彿只屬於我自己，或是你我兩人的東西。以攝影而言，若沒有包含這樣的要素，是流行不起來的喔。這種話也許有點老套，不過是否落入俗套，端看你能否讓觀者陶醉於一些理所當然的事情當中，這是最單純的事了。雖然沒有愛，也要讓人感覺舒服，這就是老套。哈哈哈哈哈。

以拍立得來拍攝彩色照片，照片會變得沒有顆粒，滑滑濕濕的感覺，讓人想伸手去觸摸，這點很好。只要用這台相機來拍照，它會將你所有「想看」或「想觸摸」的欲望更往前推，會攝影的要素現形。

相反的，數位⊕影像則沒有溼度可言。攝影，一定要「濕式」才行。數位影像啊，感覺非常乾燥，不滋潤，影像一下子就消失不見，還可以重拍。這種照片太軟弱了。

我用數位相機拍過好幾次了喔，拍攝的照片大概可以製成一本攝影集了吧。「這張刪掉吧」、「啊，那張也刪掉好了」，就這麼不斷刪選再刪選。不過，這也是數位攝影的樂趣，可以現場刪除影像，即便是非常優異的照片，也可以

⊕ 數位
以有限位數的數字表示檔案和數量，或者將資訊訊號轉換為符號的方式。而無法符號化的方式，則稱為類比（analogue）。
由於數位相機是以數位檔案方式記錄影像，因此不需要暗房作業。荒木在此說的「乾燥無味」和「不滋潤」便是指這一點。

不留痕跡，「啪」地一下子刷掉，這種攝影的玩法讓人感到新奇。就像是，只留下屬於我個人的「殘像」。或許，比起拍立得相機，數位相機更具備了個人的隱密性。

好比說，去情人旅館私會的人。可以用數位相機當場拍，相片只在兩人間傳閱討論，然後在走出旅館前，把照片全部刪除。這樣很酷吧，哈哈哈。不過，你問我為什麼酷呢？就是那種（刪了）很可惜的感覺呀。哈哈哈哈哈！

反正，每當有新商品上市，必定會帶來一些新的快樂，這樣才好玩。人類，就是這麼的貪欲。

攝影是當季時令

拍立得不需要自己放大照片，不是嗎。其實，雖然我是放相的名人，但沖片的部分一向都是交給別人來做喔。因為我覺得攝影要隨意一點，把照片交給別

人處理的感覺滿好的。

以前呢，我還會用6×7的中片幅相機，架好腳架，然後以PENTAX單眼相機對焦，循規蹈矩地拍照喔。而且即使是拍攝肖像，也很講究畫面構圖、陰影明確……我的大師級攝影家模樣會開始現形。

後來，我才將攝影完全托付給相機。我想，攝影可以交由相機來表現。然而就在此時，Plaubel Makina出現了喔。Makina是以觀景窗來對焦，並使兩個虛像重疊成像的相機。它的構圖很隨興，是需要多費些工夫的相機。

最近這一陣子，我覺得不被視為作品的照片似乎更接近攝影的本質。於是，我決定不再自己沖片。用正常曝光拍攝，然後交給機器去洗，不自己洗照片了。

大概十年前左右吧，我開始將照片定期刊載於攝影雜誌上，一個叫做「寫真私情主義」⊕的專欄。我寫道：Makina是我最能感受到「攝影」的相機。「寫

⊕《寫真私情主義》

二〇〇〇年五月由平凡社出版。荒木經惟於書中後序寫道：「我記得自己是從八〇年代初期開始創作『寫真私情主義』這類的雙關語。回顧《東京日記1981～》這本攝影集，一九八二年十月十日出現了『Makina6×7』，而十二月二日則開始出現『寫真私情主義』。」

「當時Plaubel Makina剛上市，我認為這是可以捕捉「現在」的照相機，因此決定拿來當平時的隨身機，每天背在身上。喔，這就是「寫真私情主

真私情主義」中的「私情」二字，則是引用了「藝術至上主義」及「戀愛至上主義」中的「至上」，這是我引以為傲的雙關語。（「私情」與「至上」日語發音相同。）

結果，編輯部接到相機廠商的抗議，廠商抱怨總是只提Makina，後來演變成幾家相機廠商都表示如果不終止專欄就要撤消廣告的局面。以雜誌而言，面臨了「付錢繼續刊登荒木經惟的專欄，還是賠掉廣告商」的取捨。結果，當然要拉攏廣告商啊。

事情就是這樣，真是可惡！雖然不甘願，但我還是要依自己的意志拍下去，就這樣用Makina拍了十年以上。也將累積十年的照片做了整理，並發表出來。當時是委託別人替我放大照片，不過也想過下一次要試試自己洗。

你也許會說這和剛才說的都不一樣嘛！我也只能說此一時彼一時也，攝影也有當季時令啊！攝影要反映自己當時的身體狀況，是一種生理的紀錄。所以，我決定接下來要自己洗照片，一旦有了這個想法，就會變

義」。後來，在《相機每日》中，我開始刊載取名為『寫眞私情主義』的系列作品。雖然後來因為廠商的阻撓，只連載三期就告終。

「寫眞私情主義」中的「私情」一詞，是理解荒木個人與其作品時重要的荒木自創辭彙。

得愈來愈期待喔。

這究竟是怎麼一回事呢？我認為說不定所謂的攝影，與沖片和放大這類的作業流程全——部相關喔。所以，我們變得像做作的女生那樣，即使嘴巴說著隨便拍拍就好啦，心裡卻在想還是必須認真拍才行。心情就在這之間不停地來回擺盪。

太完美令人厭倦

有些照片的完成度很高。我認為，那種照片很容易就可以拍出來了。完成度太高的照片，會讓人想要馬上銷毀喔。在照片完成的那一刻，就會產生這種心情。甚至還在拍攝時，就想毀掉了吧。

因為，恰如其分會讓人想嫌棄它，所以最好是刻意偏離一點。明明是肖像照，卻在臉部構圖裁掉一半時按下快門。我會這樣拍，不去違逆想這麼做的心

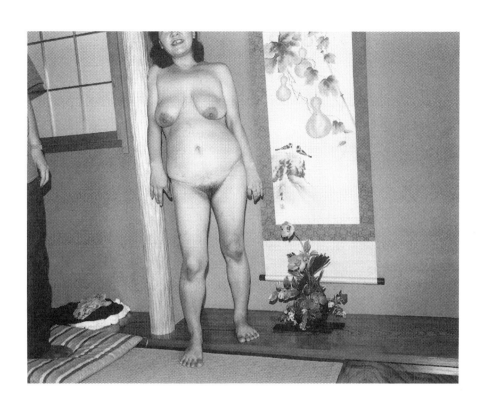

情。拍攝時，不可以一板一眼的。每一刻都要有變化，否則就不好玩了。這些都是能讓照片更生動、鮮明的技巧喔。

因為我的表情和身體律動會確實傳達這種感覺，所以對方也會配合地展現野性。若強勢要求對方該如何擺姿勢，想必彼此的情緒也會陷入膠著。那樣行不通，一定要告訴對方怎麼擺都可以，毫不設限。這也是我的生活方式所帶來的結果。

最近，我在很短的時間之內完成了早安少女組的拍攝工作喔。那時候大家都已經累了，我在錄影的休息時間把她們約出來，到夜晚的公園去拍。她們好可愛呦。

晚上的公園一片漆黑，我只打了一盞燈。她們實在是太可愛了，讓我興起了念頭，想請她們移駕到攝影棚好好架起燈來拍攝。但又覺得那樣也不太對。還是只用一支閃燈來拍攝吧，這樣最好。

⊕《阿幸》

荒木經惟於戰前的一九六〇年，以東京三河島舊公寓的「阿幸」和「真坊」兄弟為對象所拍攝的照片和16mm電影，後來成為荒木在千葉大學的畢業製作「公寓裡的孩子」（16mm電影，片長三〇分，黑白影像）（一九六三年）。

一九六四年，「真坊」刊載於《相機藝術》四月號，「阿幸」獲得《太陽》雜誌創設的第一屆太陽賞第一名。一九九四年十一月，由日本新潮社出版攝影集《阿幸》，以「公寓裡的孩子」相關的負片底片與荒木自製的剪貼

我直接打出黏性很強的光線，試圖消弭被攝者的情緒。那樣的拍法就會像「攝取」被攝者的心情般，效果不錯。所以，所謂的「私情」並不是指一時湧上的情感，而是有時引出的感傷，以及接下來對感傷的否定情緒。混雜在一起，就是所謂的「私情」了。總之是很隨便的。哈哈哈哈。

雖然我很會耍嘴皮子，但畫面構圖卻是一步到位喔，北野武幫我說了這類的好話（笑）。所謂的構圖，我已經交付給生理和天性去判斷了。

不可叫過來，必須踏進去

我在拍攝《阿幸》⊕ 時，若往好的方面來看，可說是已經拍到渾然忘我的境界了。我將它稱為「遊攝」，因為都在玩嘛。與其說是有意識地拍照，不如說是在潛意識中拍出好的構圖或距離感。並不是忘了相機的存在，而是手腳和指尖都是自然地、自動地在動。

⊕ 相簿「阿幸和真坊」中的照片重新編輯而成。

以前有一種說法是，人像攝影一定要用85mm來拍，實際上也是如此。所謂的85mm焦段，非常適合用來拍攝人像，這是從以前累積到現在的統計數據。

以人類的眼睛構造來看，據說若閉上一隻眼睛，單眼的焦距會落在85mm喔。兩隻眼睛一起看的話，焦距就會落在35mm。所以與人類視野最接近的，應該就是35mm鏡頭。

現下在城鎮或都市裡，已經不用85mm來拍照了。攝影的方法會隨著每個時代對街道或都市的想法而改變吧。我曾經對森山大道說：「從遠處以中遠景眺望街景的話，還是85mm的焦段最對味了。」有段時期，我們兩人對這番話非常認同。

不過，從某個時期開始，街道就是街道，不可以叫街道過來，應該要自己踏過去。不去想著要深入街道，只要實際踏入。太過深入就什麼也拍不到了，所以還是使用35mm或28mm比較對味。我現在認為，拍攝以人為主的街景，應該用35mm焦段。然後，都市就以28mm拍攝。街道以人為主，而都市則以建築為主。

直拍和橫拍

剛才講到Makina相機，那是一台6×7中片幅的測距連動相機。標準焦距是90mm，我記得廣角焦距應該是50mm或55mm。標準及廣角我各有一台。當一個人在街上隨意散步時，我會帶廣角這台。如果要以標準距來拍街道，我會用直式構圖。如果是雜誌上那種活潑的跨頁表現，我會用廣角來橫拍。

思考相機的用法時，我多半會一併考慮照片展示時的感覺，例如哪些時候需要多拍些橫式照片等等。橫式構圖的照片啊，只要放一張，就搞定一個跨頁了。

我很喜歡日本的屏風，那種直立的構造及擺設方式是受到日本生活環境的影響。所以我說日本人絕對比國外（歐洲）那些傢伙更懂得拍直式構圖。不只是單張表現，也可延伸出照片的連續性、故事性，這點日本人絕對做得比較好。

若以拿相機時身體的慣性來看，橫向拍攝是最合適的拍法。直拍是比較策略性、經過計算的構圖。假設要拍攝動物，一般人都會用橫式構圖吧，應該沒有人會刻意把橫向的相機直立起來，刻意拍攝直幅畫面。不過這也要視被攝體而定，如果是長頸鹿先生的話，那一定是直立構圖嘛。哈哈哈哈哈。

我在台灣用過富士的6×4.5相機，那是設計成直式構圖的相機喔。我用那台來拍，並以連續性的感覺把影像一字排開，一張就是一字或一句，我打算以那樣的方式製作攝影集，一種寫真小說的感覺。

挑選照片也有兩種形式。覺得「差不多就好」時，乾脆交給對方處理。我以前曾經在攝影棚裡亂撒底片，然後叫穿著和服的女人和裸體的女人各拿一張她們喜愛的照片過來，以這樣的方式來排列照片（笑）。

反之，也會有「我要來仔細挑選照片」的心情喔。此時必須針對照片本身來思考，或選出自己認定的好照片。我想，現在的我應該可以更客觀地挑選以前

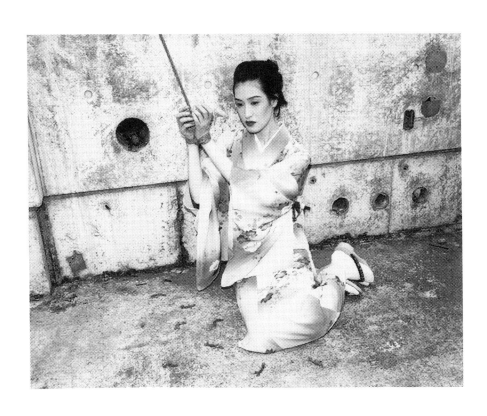

拍的照片了吧。我會盡量選一些自己認為「這種根本就不是攝影呀」的照片。

哎，說太多，又顯得太過嚴厲了。

故事、小說、談話……不論何種形式，我要讓今年⊕成為我一生當中拍攝最多照片的一年喔！

⊕今年
指二〇〇〇年。荒木於此年適逢六十歲，花甲之年。

第六章
ARAKI的整理術

慣作
成名
習出

想沒有人
思不心情
出活動
能恢復征忘想
活動創養的
可能恢復
紀念的
念也輕鬆起伏不心情
敗的
的紀念
歲失更急定拍攝的
在整理情攝的
六保整整理單一人沒有
十保整心整抓

六十歲的紀念活動

現在，是我人生的另一階段，一個整理和省視人生的時期，算是一個分歧點吧。二〇〇〇年啊，也算一個大日子，我很喜歡這樣的轉換，所以忙東忙西的。而且，今年我剛好滿六十歲，雖還不至於說是六十歲的紀念活動，不過是以一種整理人生的心態來做這些事。

目前手邊的工作包括以富士6×4.5相機連續拍攝直幅照片。因為那時候很忙，在匆促中取了《寫真小說》⊕這個名字。另外，我還拍了《東京懷舊》⊕。法國出版社看到這兩組照片，表示想要出版，並希望能以小說集的感覺一口氣出版。

與上述小說集同時進行的，目前還有《攝狂人大日記》⊕。約有五百頁，照片大概有二千張吧。因為兩邊同時作業，非常的辛苦。

⊕《寫真小說》

一九八一年六月，集英社出版。荒木對自己的著作敘述如下：

「……當時，我刊載了一整頁這種照片，讓負責企劃的編輯嚇了一大跳哩。我是以平常心在做，不過還真的讓我刊登了耶。這本作品裡，也放入了伍迪艾倫在『星塵往事』電影中超市一幕的『索然無味的感傷主義啊』標語。然後，最後拍的是芥川賞的頒獎典禮，赤瀨川原平得獎的時刻喔。」（《YURIKA》臨時增刊「總特集之荒木經惟──攝影嬉作家的五十五年」，刊載於一九九六年一月）

⊕《東京懷舊》

一九九九年三月，平凡社出版。《東京懷舊》是一本搭配小說的攝影集。我曾誇下海口說要替《文學全集》的完結篇寫一篇小說，找了很多資料，也總算要開始動筆了，但是進展不順利。因為我無法忍受寫作的孤獨，於是拜託他們找個女孩子來抄寫

保存失敗也可能創出名作

哎，整頓人生的話就到此為止吧，接下來要談談如何整理照片了。關於這方面，雖然我看起來一副不正經的樣子，但是（照片）都有確實整理喔（笑）。

至於我開始徹底整理照片的時期，應該是到電通公司上班之後吧。我在學生時代雖然也做過月例⊕等作品，但拍攝後的底片經常只沖洗一次，就不曉得丟到哪裡去了，沒有確實整理好。

後來我在學生時期結束時，以「阿幸」得到太陽賞，然後把得獎照片與影片「公寓裡的孩子」整理在一起。我將印樣⊕和底片整理得一目了然。雖然整理過，但底片還是受損了。如果把整理視為保存，在這個意義上，我應該還是不合格吧。

口述的筆記，後來又以閉關之名，請編輯替我訂湯河原附近的溫泉旅館，並找女人過來陪伴。結果對方發脾氣說：『請不要再侮蔑文學了』。藉口用完了，只剩下十張照片還沒拍攝，差不多該收尾了。怎麼辦呢？於是我把攝影變成了小說。」（摘自《東京懷舊》，〈ARAKI論攝影、電影、小說〉）

⊕《攝狂人大日記》
指《攝狂人大日記一九九○~一九九九》二○○○年四月由SWITCH PUBLISHING出版。

⊕月例
「每月例行舉辦的攝影比賽」之簡稱。當時的日本攝影雜誌每個月會固定舉辦攝影比賽，年輕時的荒木也經常報名參加。

⊕印樣
底片的印樣。Contact Print的簡稱。

後來，底片也沒有地方可放了，我就隨意放在外面，底片也因此發酸發臭。不過，腐壞的底片後來變成了名作，也成了底片受傷的勳章。變成那樣也好喔，因為以往整理照片的失敗也如實呈現了一個時代的樣貌。

因為我拍的照片沒地方可放，才會隨便丟在外面呀。這麼一來，底片就受到風吹雨淋而變得酸臭了。

然後，我把腐壞的底片加工，化腐朽為神奇。這又是另一種創作了，一種無意識創作出的風格。不過仔細回想，其實當時我也刻意想要呈現出與腐蝕底片相似的感覺，我用三十度左右的熱顯影來增感，並在溫度升高的瞬間將底片從顯影液裡撈出來，用這種手法來表現腐蝕。

因為有了這樣的心情，所以底片受潮腐蝕可說是天助我也。說真的，這個很棒呦。

現在，整理照片時遇到的最大問題是保存上的失敗。我覺得剛進電通時較年輕也較勇猛，就這樣去附近的美術社買了素描本，把相紙直接貼上去。

這麼一來，素描本經過歲月的洗禮後，也增添了重量。許多亮面照片就這麼黏在一起了。不過，我並不會為了將照片分開而拿去泡水，而是用力拉扯兩張相黏的照片，一口氣撕下來。雖然照片被撕壞，表面也破了，但我覺得因此產生的白色部分就是一個「白色空間」。這個白色部分也是一種表現。

我用這樣的手法創作了《死現實》⊕的攝影集。在某層意義上，這是由於保存失敗而誕生的名作。事情怎麼進展得如此順利哩。不過，還是確實整理比較好啦，哈哈哈哈哈哈。

⊕《死現實》

一九九七年九月，由青土社出版。一九七四年以「私現實」為主題所拍攝的負片雖然受到腐蝕，但荒木將負片重新放相，並作為新作品發表。荒木首次以標題「死現實」取代「私現實」的攝影作品，是在《YURIKA》「荒木經惟——攝影嬉作家的五十五年」（一九九六年）中。

荒木在書中說道，「……太不可思議了。到後來簡直是驚嚇。之前出版了《生命的喜悅是性愛》《沖繩的自由！》，而今年出版了《沖繩烈情》，之前在沖繩所拍攝的照片雖然受到腐蝕，卻在二十年後的今天再度出現，這真是太驚人了……要是走錯一步的話，我可能就要改信奧姆真理教了（笑）。」

整理要輕鬆愉快養成習慣

任何事呀，只要以平常心淡然處之即可。以我為例，一天之中，我經常會拍攝過去及未來，每拍一張照片，便把相機設為不同的日期。

不過，與其那樣，倒不如每天誠實地拍下當天的紀錄喔。依照日期按部就班地拍攝。也就是，把整理當作理所當然之事來做。

例如，我目前打算將八〇年代用Makina拍攝的照片製成攝影集。因為當時沒有用水好好清洗，所以照片變得非常臭。但是一直去玩那些發臭的照片，心情卻會變好喔。這是另一個時代的紀錄。怎麼說呢，我想留下這樣的東西。但不是刻意要做成那樣，因為那時候的我很懶惰吧。就好像是，似乎已經做得很徹底了，但過去仍有美中不足的地方，這種感覺不是很好玩嗎？

雖然不該說這種風涼話，不過，我經常找不到早期拍攝的照片，卻又常常在忘記時找到它們。這樣才好哩，在想著「應該還在啊」的時候，照片就出現了。還不到驚訝，但會感到驚喜。

最容易遺失的是彩色正片，大概是因為早期都隨便剪下隨便丟，沒有好好整理吧。不過，現在我都有按部就班地整理喔，只不過是找人來幫忙就是了（笑）。

心情是起伏不定的

我認為整理的系統要越來越標準化，並成為習慣。若說是盡量消除自己的怪癖或個性，或許有點怪，我的意思是，只要當作是理所當然的事來做就好了。

我現在都以相機來分類。這是徠卡，第幾號……。我以6×4.5，

6×7、6×9⊕等不同的機種，加上題目，不對，應該說是標題，來作分類。

我不是依拍攝的時間順序，而是依拍攝的「相機」來整理照片。這樣一來，就會知道拍攝什麼主題時，適合用哪一台相機。若是要創作我的「寫真小說」，就用富士6×4.5來拍，如此一來，就知道要以直幅構圖拍攝。若是橫向構圖，則是用PENTAX的6×7來拍。

拍攝時，針對同一被攝體，也可能有攜帶三台、四台，甚至五台相機的情況吧。好比說「對方穿成這樣」時就要用彩色底片。拍攝「色情」題材，就要帶著裝入高感度底片的相機來拍，或者把黑白底片裝在6×4.5相機等。拍攝同一被攝體，也可以有多種選擇。

若以繪畫來比喻，就是繪畫可以用素描、速寫、油畫或水彩來表現，大概是這種感覺。把範圍再擴大一些，繪畫也可以用雕刻或版畫的方式呈現。以音樂領域而言，就像是看你要以鋼琴還是喇叭來

⊕ 6×9
稱為「六九」的6×9cm畫面格式。
又稱為「名片規格」或「120規格」
（Brownie）。一卷120中片幅底片可
拍攝八張照片。

演奏。

倒也不是說經常要帶很多相機在身上。偶爾也會只想帶一台出門，就像是以「我今天只想帶薩克斯風出門」這樣的心情來選擇相機。不斷變化，隨當下心情來選用攝影器材。

如今這個年代的相機，也有所謂的情緒或思想了。所以拍攝完之後，我會依相機的型號將照片分類。以哪一款相機拍攝的第幾號照片，不會把不同種類的混在一起。所以說，其實在決定用什麼相機拍照的同時，也做好整理了。這對怕麻煩的人來說，倒是個相當方便的作法喔。

不過呢，因為我經常三心二意，心情總是反覆無常。嘴巴上說：「決定了用橫幅畫面來拍，就絕不可用改成直式。」然而，實際上還是以直幅畫面的相機來拍，這就是有意思的地方啊。總之，「整理」這件事——就是叫別人做的事嘛，哈哈哈哈哈！

⊕「AaT RooM」
荒木經惟於一九八八年成立的工作室，位於東京都新宿區西早稻田。「AaT」意味著接近「藝術」（Art）。大寫的A代表荒木，小寫的a是長年一起奮鬥的夥伴安齋信彥，T則代表另一位工作夥伴田宮史郎。

據說有些攝影家的整理術非常高超，我只看自己，所以不太清楚啦。我總是跟「AaT RooM」⊕的工作人員說：「接下來就拜託你們了！」因為沒再去拜託，所以之後的事就不太清楚了（笑）。以前我也是有點責任感的，一度覺得要自己找出照片才行，不過，現在大家都幫我整理得很好了，就沒問題嘍。

整理拍攝的心情

以前呢，我會非常勤快地整理照片喔。在素描本貼上照片，製作成一本本屬於自己的攝影集，做了好幾百冊哩。我還會設計版型，親手設計的版面中，嘔心瀝血的代表作是《東京輓歌》⊕。這本書是白色的書皮，書裡的版面設計和編輯全是由我親手包辦的，是本無法超越的傑作喔，因為編輯很厲害嘛。

我有過那樣以手工創作的時代啊，不只是印樣，總是在當場就把攝影集給製作出來，而且每個月做一本。所以說那也不算整理，只是想把當時的優異作品製成攝影集而已。

例如，命名為「一九七一年十一月三十日起，內心的光景與生理空間」的攝影集，現在顯得太軟弱無力了。與其說是內心的「光景」，不如說是「腐蝕之景或壞滅之景」，還比較貼切。

標題也會不斷變化下去，這樣比較好。比起「光景」，「蝕景」更適合現在。因為沒發表的照片還有很多，真要整理起來可不得了。我還曾拍下電視上的佐藤榮作⊕，並把他破壞變形，好歹我也是社會派分子嘛，哈哈哈哈哈。

總之，我就是以這種方式來整理照片，和一般人不同，是以製成攝影集的方式在整理，所以不會有「那張底片到底放在哪裡」這類的疑問。我的方式就是把該時代的題目、主題或事件留在記憶

⊕佐藤榮作（1901~1975）
日本山口縣出生的政治家。岸信介之弟。一九六四年繼池田勇人之後成為日本自民黨的總裁。同年至一九七二年七月擔任日本首相。並於一九七四年獲諾貝爾和平獎。

裡。大概是在一九八〇年代吧，我還製作了《卡門‧瑪莉的真相》（カルメン‧マリーの真相）等書，這一本還沒發表。

在各種箱子上面寫上「C」，然後把散亂的印樣放進去，這就是「整理」。因為我家以前是木屐店⊕，所以會把印樣放入寫著「和服」的箱子，其他還有仙貝的箱子、禮物的箱子等等。底片也常放在這些箱子裡發臭。

有本《果菜攤大叔的笑容研究》應該有收起來才對，那本非常棒，也還沒公開。我在早期有做過「笑容的研究」，也曾經在東京都美術館展示過「男人的臉」⊕。那時我經常拍攝銀座小巷內果菜攤大叔的笑容，不停地拍。

總之，就那樣製作成一本本私家攝影集。雖然是老王賣瓜，不過覺得自己還真了不起呢。在無預期的情況下便整理出一個時代，我並沒有刻意去拍攝，而照片也如實呈現了這點。

⊕因為我家以前是木屐店
「店名為『人邊木屐鞋店』。『イ』這個字就是人邊嘛。家裡現在還留下許多當時的工具呢。我也很好奇當初為何取這名字。」「因為是小店舖，整間店幾乎由我父親一手照料，生意好的時候母親也會來幫忙。」（摘自《變成天才！》）

⊕在東京都美術館展示過「男人的臉」
指一九九九年四月至七月在東京都現代美術館（江東區‧木場）個展「荒木經惟／感傷的攝影與人生」中的作品「男之顏（面）」。一九九九年三月《文藝春秋》出版同名攝影集。

2474-27 2493-17
2419-23 2341-37

即便只是無心拍下的當時回憶、當時喜歡的女孩，卻拍攝出時代的脈絡。這樣很好喔，回憶會泉湧而出，令人雀躍。

孤單一人沒有思想

一般說到整理，就是馬上取出印樣，然後依編號尋找出想要的底片吧。可是，（所謂的整理）並不是那樣的喔，應該是收拾自己當下的心情，或可以說是做個了結，把心情也一併整理進去。並且，整理要以一天為單位來執行。

所以我才會做出《紅色禮堂前》或《松板屋的頂樓》這類標題的冊子。為什麼叫做「松板屋的頂樓」呢？簡單來說，就是這本攝影集盡拍一些從松板屋頂樓俯視的風景啊。

現在因為比較忙，所以不自己動手了，但如前章所說，以前我都是一手包辦攝影集的版面設計和編輯。現在都委託給別人做，我只

會提出：「大概要這種感覺……」然後跟對方說：「交給你了」。這樣做也不會有什麼大問題啦。雖然日後也會抱怨一下，但只有一點點而已嘍。哈哈哈哈哈哈哈。

和自己的想像有點落差，有時候效果反而更好。這是一種合力創作，和別人一起創作品喔。所以我會幫別人打分數。團隊合作的話，別人會帶出以往我沒察覺的部分，但作品不會因為那部分顯露出來，就消磨掉荒木經惟的風格或個性。這些根本無所謂。合作反倒會帶來他人的嶄新創意，或發覺以往自己沒有發現的問題，反而可以提升自己呢。所以我說這是「他力本願」⊕喔。所謂的「他力本願」，就是和他人合作，一個人做的話不行啦，一點樂趣也沒有。有些傢伙會認為這樣沒有個人主見。說什麼傻話，一個人本來就沒辦法成就什麼大事呀。孤單一個人，是不會有什麼思想的。

所以我說，一定要好好地記錄下每一刻的心情，或自己當時的幼稚與笨拙喔。那樣的事記著總是好的，不記的話，不會知道自己是

⊕他力本願

編注：佛教用語，只要信仰彌陀本願，就可藉著佛力得救。延伸涵義為「借助他人之力」。

否有進步。人類，是會日益進步的喔。不過，也有越飛越低的龍喔，反正我是飛龍在天就是了，哈哈哈！

不久前，我才剛以「全集」⊕的形式整理自己，每整理過一次，都會浮現新的感受，一種回歸原點的心情。雖然不是嘗試一件全新的事情，但是會有嶄新的心情。我就是周而復始地在做這些事，真是不可思議啊。大家是否也有同樣的感受呢？

⊕「全集」
指一九九七年七月由平凡社出版的《荒木經惟攝影全集》，共二十冊。包括：

第七章
人像論

中田英壽
和了
丘氣壞
卡生情影
皮岡里攝裸的
繪嘴玻為要拍攝
賴鬚拿成口拍攝

懷念要素
情懷是身體的一部分，臉部表情也會毫無防備
最大的禮是尊嚴
下町大爺

輸給皮卡丘和中田英壽

義大利很棒喔！不過，我只對用餐時間有印象啦，哈哈哈哈哈。

佛羅倫斯附近一座名為普拉多的紡織小鎮要為我辦攝影展，因此我先去當地勘查，沒想到每天晚上都很受歡迎喔，大家搶著要接待我。

這次的展覽，是將我在義大利普拉多、拿坡里、佛羅倫斯拍攝的照片洗出後立即送至會場展示，過程相當辛苦哩。平時我不會帶那麼笨重的相機出門，不過這次特地帶了6×7的PENTAX中型相機和三腳架。

我大致仿效了奧古斯特・桑德⊕的拍法，但不是為了向義大利或歐洲等地的肖像畫歷史致敬，而是原本就預定要拍攝人像。不過，也不須做得很徹底，我不太去強調社會背景，只希望能好好拍攝肖像。

當時我帶著那台6×7相機到義大利，還有Minolta TC-1的小型輕便相機，我想

⊕奧古奧斯特・桑德
（August Sander, 1876~1964）

在奧地利林茲開設攝影棚，擅長拍攝肖像照。第一次世界大戰前，桑德以繪畫式的肖像照獲得許多獎項，自一九一〇年起開始拍攝德國科隆近郊的農民。德國納粹政權成立後，被迫寄情於拍攝科隆郊外的風景。荒木曾說：「倘若只能選一本書作為攝影的教科書，我必定會選桑德的肖像攝影集吧。無論如何，攝影，一定要採取與人面對面的姿態，徹底凝視對方，等彼此眼神交會後才按下快門。這是攝影的基礎喔。」（摘自《荒木經惟的攝影術》）

帶去拿坡里拍照。另外，還有可標印日期的Konica Hexar。

Hexar的焦距是35mm，TC-1則是28mm。TC-1我使用Fuji RMS的彩色負片，它可由ISO⊕100增感至ISO1000。我以ISO500來拍攝，並增感至1000。這麼一來，影像反差會變得較大，照片也會更明亮，可增加影像的視覺效果。如果直接以一般1000感度底片拍攝的話，暗部就會顯得太暗嘍。因此我是為了將暗部提高，才將ISO減至500。也就是加亮一格，開放一段的意思。我在東京試過，先抓到感覺才在拿坡里這樣拍，效果也相同。我在拿坡里就是以此種拍法展開攻勢的，拿坡里的光線，也配合地聚集過來了呢（笑）。

器材帶得再多，有時也派不上用場，所以我一向憑感覺來打包行李，帶得越少越好。拍照時也盡量不背相機袋，只掛台相機的話就像普通路人了，背著相機背袋不就像是來拍照的攝影師或旅行者嗎？你說我的扮相也不像個普通人？那倒是啦！哈哈哈！

我在義大利也成了名人，想悶不作聲地拍照是不太可能的。就像是已經

⊕ ISO
International Organization for Standardization 國際標準化組織的簡稱。一九七九年年底所舉辦的國際會議決議：「凡是底片、器材及相關攝影產品，皆須標示ISO規格。」一九八一年起開始執行。ISO感度的標示方法是遵從ASA及DIN的測定方法。ISO感度200以上的底片為「高感度底片」。ISO感度1000以上的底片為「超高感度底片」。

互掀底牌了，彼此是在互相了解的狀態下拍攝的。有點像是先告訴對方：

「嘿，我是扒手呦！」然後再偷錢的意思。我的作風是先向對方下戰帖⋯

「本大爺要來拍照嘍！」然後才拍照。不過，這和背著相機袋的攝影師不同，背著相機袋鬼鬼祟祟行走的那種人，不算是向對方下了戰帖。

我在義大利被稱為「Maestro」⊕，真是傷透腦筋了呢。即使到了餐廳，也一直有人對我喊「畢卡索，畢卡索」。在義大利接受電視訪問時曾被問到：「如果將自己比喻為其他藝術家，覺得自己最像誰呢？」逼不得已我只好回答：「畢卡索」，所以後來我還以為餐廳的廚師是在叫我「畢卡索」仔細一聽才發現那些傢伙說的是「皮卡丘，皮卡丘」，真是被打敗了。哈哈哈哈哈。

我輸給皮卡丘了。還有日本足球選手中田英壽。在義大利他們只要看到日本人，一定會嚷著「NAKATA, NAKATA」，才不會出現什麼ARAKI呢（笑）。

⊕ Maestro
義大利文，指藝術方面的大師、巨匠。

梵蒂岡生氣了

我沒有仔細看清楚，不過聽說梵蒂岡⊕對這次的攝影展提出了強烈的聲明。

據說是認為荒木經惟的照片太色情了。那對我是一種讚美呢。敵人若是梵蒂岡，那麼一般巡邏警察應該不在我的煩惱範圍內了。義大利策展的相關人士也許比我想像中更費心吧。

我在義大利也拍攝了一些健康的照片喔，我一定要在六十歲的還曆慶生宴會上⊕發表。每次到了國外，我一定會拍攝一些可疑場所和情色女性照，但這次並沒有呢，反而拍了許多去義大利遊玩的日本女孩。

之前在大阪沒拍成的女孩，居然在佛羅倫斯學習圖畫修復。我當時只覺得這人好像在哪兒見過，然後才恍然大悟是我曾經在大阪弄哭的女孩。我向她提議是否願意讓我拍「波提切利」⊕感覺的肖像照，然後我們便在臥房拍了一些裸體照帶回日本（笑）。因為這些回憶，義大利變得很好玩啊。

⊕梵蒂岡
位於義大利首都羅馬市內，為全世界國土面積最小的獨立國，以羅馬教宗為元首。梵蒂岡內設置了教廷，是全世界天主教的總部。一九二九年成為獨立國家，被宮殿及聖保羅等教堂圍繞。正式名稱為「梵蒂岡城國」。

⊕還曆慶生宴會
荒木經惟在二〇〇〇年年滿六十歲。為了慶祝花甲之年，於同年五月二十五日在東京 Anniversaire 表參道的「space "THE SALON"」舉辦慶生會。還曆指年滿六十。

拿坡里情懷是下町情懷

佛羅倫斯的拿坡里是我義大利之行待得比較久的地方。羅馬和米蘭我都只短暫停留一天。

我覺得拿坡里這城市的氣氛和我生長的環境極為相似。以前我到巴黎時，曾認為巴黎是全世界庶民文化氣息最濃厚的地方。然而，拿坡里這城市的整體樣貌卻有著更深的懷舊氣息。

佛羅倫斯給我的印象是一座沒什麼陽光的城市，也許是因為我沒有走訪教堂，也很少上街的緣故吧。

我覺得拿坡里屬於另一個世界，無論是光線或人群，感覺都和別處不同。

我在拿坡里結識的幾個朋友都願意搭乘特快車，花個四、五個小時車程到普拉多來看我的展覽呢。原以為只是禮貌上答應，一定會被放鴿子，結果並不是那樣喔。真的來了很多人，這裡的人無論是人情義理或心理層面上都和東

⊕ 桑德羅·波提切利
（Sandro Botticelli,
1876~1964）
義大利佛羅倫斯出生。
文藝復興時期代表性畫
家。
波提切利所繪製的「維
納斯的誕生」和「持石
榴的聖母」等作品，至
今仍是烏菲茲美術館的
珍貴館藏。

京下町的人非常相像。拿坡里的人好管閒事，而且做事不求回報。

我在拿坡里體驗了有如「羅馬假期」⊕的趣事。他們騎著摩托車載我到處繞，走訪各個觀光勝地（笑）。在羅馬騎摩托車一定要戴安全帽，可是我一戴上眼鏡，安全帽就戴不上去了。我把眼鏡拿掉，戴上安全帽，整個世界又變得頭昏眼花。所以我印象中的羅馬風景，一直都是模模糊糊的。

因此，拿坡里留給我的只有「風」的感覺。微風和光線，輪廓並不分明。不過也很有趣，偶爾模糊一下也不錯。就算沒有準確對焦，模糊也有自身的真實感（笑）。模糊的是雙眼，然而鏡頭（這端）確實有對到焦喔，當然，也有失焦的照片啦。哈哈哈哈哈哈

不過，拿坡里的老爸一騎上摩托車，那架勢簡直像在拚命。我單手拿相機，另一隻手抱著老爹的腰，一路狂拍。可以說是流水照啦，根本沒時間看什麼觀景窗，只是一口氣拍個不停。

⊕ 羅馬假期
一九九三年的美國電影。電影導演為威廉・惠勒。由奧黛麗・赫本及葛雷哥萊・畢克主演。奧黛麗・赫本因本片奪得奧斯卡金像獎最佳女主角。

這裡的車流陣勢就象徵著拿坡里喔，非常粗暴。真的很誇張，即使對面的車道上有電車疾駛而來，我們的摩托車也是「咻」地一下子衝過去，然後在無車的車道上以誇張的速度前進。這種行為是或許存在著某種合理性——沒有多餘的浪費。比方說，現在雖然是紅燈，但只要沒有車子過來就可以過馬路。若是在日本，就沒有人敢走過去吧。但是既然很安全就走過去啦，這是理所當然的事喔。所以說，拿坡里這地方還沒有失去人類的本性。

把合理性化為可行的技術，必須有真本事才辦得到。基本上，要有扎實的基礎才行。而佛羅倫斯的畫作就蘊含了這種扎實的根基。義大利一向有這種優良傳統，拿坡里的人也是，無論開車或騎車，技術都是一流的喔。一定的吧，就是因為有卓越的技術作為基礎，才能形成那種乍看之下很野蠻，卻自成一格的行駛方式。所謂的合理邏輯，若沒有扎實的基礎作後盾也是不成立的。攝影的邏輯也是。所以我拍的，也是合情合理的照片嘍。哈哈哈哈哈哈哈。

你覺得這想法有點偏頗嗎？沒有那種事喔。當然，前提是你必須已經是大哈。

師。然後，首先要能為腐朽的底片增添新意，這也是一種修復作業，就如同我在《死現實》裡的創作一般，讓照片起死回生！

最近的我，常常強調由死亡到重生、對於死亡的愛，以及面對生命中的愛……等想法，這次能到義大利展出真是太棒了。特別是拿坡里，讓我感受到一種面對生命的積極態度，朝著「活著」的方向邁進。

成為攝影家的最大要素

這次在拿坡里走訪了一些有許多不良少年就讀的學校，不是像少年感化院那種機構，只是有一些品行有點偏差的少年。義大利人大概是看了我拍的《阿幸》，才想帶我去那些地方吧。

去了之後，教室裡的景象非常煞風景，男生隨便摸女生的屁股，大家毫無顧忌地抽菸。這種環境只會讓青少年變得更不良吧，好像做什麼都可以了

嘛。據說，這個國家的教育方針是讓青少年自由發展，這種作法在日本是無法想像的喔。

這是一種人體實驗。用這些孩子絕無僅有的人生和生命來「教育」他們。

不過呢，這些不良少年個性非常爽朗，就算吵架也馬上就言歸於好，感情應該很不錯。在義大利應該不會發生那種曾在日本喧騰一時的未成年少年殺人事件吧，在義大利不會出現這種陰沉險惡的事件，因為那裡氣候爽朗，人們的個性也開朗。

或許，受人喜愛或感覺平易近人，是當攝影家最重要的特質。因為攝影關乎品行。若要拍攝人物，你一定要變成當地人……不變成皮卡丘是不行的喔，一定要變成受人愛戴的「吉祥物」。雖不至於被稱為小偷，但有些偷拍般的行為一定要避免。那樣的人隨處可見啊。

融入當地的照片，拍起來具有深度，精神層面也較豐富。無論技術多優良，終究是無法贏過阿嬤和小孩的笑容。說「攝影已經停滯了」的那些傢

伙，不明白這其實是拍攝者的問題，是人的問題。批評攝影應該如何如何，卻不知道人類活著這件事是無法計量的啊。佛羅倫斯是觀光勝地，米蘭也不太一樣，可能因為拿坡里是窮鄉僻壤吧。有人會認為，在都市就是拍不出平易近人的感覺。我認為，不是一定要在風光明媚的郊外拍照，比起地點，攝影者的人格特質是否仍保有鄉土氣息才是關鍵，沒有的話是拍不出來的。

「風」也是吧，有對攝影有幫助的風，也有討厭的風喔，討厭的風會讓光線無法條地一下子照射過來。而我們，偶爾也需要充滿人情味的風，那不僅是風光明媚的乾爽微風，而是混合了汙濁的風，雜帶著惡臭，這些風才是最有魅力的。神聖與世俗大量混合的部分才有趣。而我覺得，那個混合的部分，就是拿坡里。

只要裸露下體，臉部表情也會毫無防備

在拿坡里啊，當我對著歐巴桑拍照，她們也會回以善意的微笑喔，對著我

說「Grazie」（謝謝）。所以說，攝影家最終是一定要拍攝人像的。

開始時明明在拍女人的裸體，最後卻只拍臉。你看印樣就知道了，一氣呵成拍下去，拍到中間模特兒開始張開大腿。如果只看印樣，一般人或許認為那部分就是高潮了吧，但是看到最後，會看到我以臉的照片作為結尾。胸部也露出來了，陰毛也看見了，最後卻是「臉孔」。真是暴殄天物呀，哈哈哈哈哈！

穿著衣服時拍的照片，和脫光衣服一小時之後拍攝的照片，表情完全不同喔。最後的重點畢竟是表情，所以也可解釋為我是為了拍攝自然的表情才請對方脫光衣服的。因為大致上來說，只要下半身裸露，臉部表情自然變得毫無防備。我是這麼用心良苦呢，嘿嘿。當然，下半身的裸體照片我也沒有丟，而是好好收藏起來，不然就太可惜了嘛。哈哈哈哈哈。

最後，如果臉部或下半身照片必須擇一丟棄，我是不會捨棄臉部照片的。

但是，臉部和裸體照就不分勝負了。沒有臉部的裸體照，和有臉部的裸體

照，當然還是有臉部的比較好吧。雖說最極致的照片一定是因為臉部表情極佳，不過，有臉孔的裸體照更好。

我在義大利拍攝人像時被問道：義大利人和日本人的臉孔有何不同？我拍攝義大利人時，會以拍攝物體的方式來處理臉部，因為義大利人的鼻子較大，臉部輪廓也較凹凸有致。日本人的臉，就像能劇的面具一樣，有些微妙的部分會隱藏在臉部裡。而義大利人，不論是鼻子或眼珠子，都大得誇張而立體。

即便是相同的元素，在義大利拍的照片呈現出來的感覺卻是日本的兩倍。臉部會呈現日本人的雙倍效果。雖然兩者在我心目中的質量是相同的，不過鼻孔呈現兩倍大後，鼻息的感覺也不一樣了。

這些全都會被拍進照片裡。凹凸有致的物體比較好拍。大家都是優秀的演員呢，身為演員就是要有豐沛的表演能量吧，以拍攝對象而言，義大利人臉上的大鼻子或耳孔裡生長茂盛的寒毛，本身就是一種絕佳的演技了。

拍攝後的謝禮是尊嚴

我在普拉多的紡織工廠裡一直重複說著：「好，麻煩請下一位。」「好，下一位。」如此拍攝人像，忙個不停。勞工朋友一開始不明白為何要被拍，對我存有戒備之心，但在展覽上看了自己的照片後，也不停誇讚我是「Maestro」！

他們甚至討論著：「為何我看起來這麼帥氣呢？」看著照片如此自我陶醉。因為我拍出了「人性的尊嚴」啊，也就是每個人內在的品格和德行。這些人穿著骯髒的工作服，工廠老闆或其他人雖不至於以歧視的眼光看待他們，但還是將他們視為勞工。不知不覺中，這些人便喪失了自信。所以，我是藉由拍照給他們自信喔（笑）。

相較於工廠老闆或美術館的執行理事 ⊕，勞工朋友看著照片，討論的是「我比較好看」、「真有男人味」這類的事，因為男子氣概是他們的強項吧。所

⊕ 美術館的執行理事

普拉多自中世紀以來便以紡織產業為主。位於普拉多市的培西美術館則是由紡織工廠的股東共同籌措資金經營。因此，美術館的執行理事多為工廠雇主。

以說，拍攝人像時，一定要讓對方感覺受到尊重。若要說我給了被攝著什麼禮物的話，我想應該是對他們的尊重，我以此作為拍照的謝禮。我希望他們繼續保有尊嚴，從此不再喪失，我給被攝者這樣的忠告，告訴他們這⋯⋯

讓人看了感到意志消沉的肖像，是不行的。一定要把生命的喜悅以及充滿活力的愛記錄下來。他們在攝影展中看到自己主管的照片時，直說我「將他的個人特質刻畫得入木三分」，我將此句話視為藝評，真是一句讚賞呢。

以前有一張知名的肖像照⊕，畫面是一位望向荒涼遠方的母親因世道艱難而表情哀戚。那張照片令人以為，照片一定有某種程度的灰暗才行。其實不然，肖像照是拍攝被攝者本身的人格特質。大家或許會感到意外，但其實我拍攝的肖像照都很純粹呢。不過這些也沒有任何幫助。攝影，要將只屬於被攝者的個人特色、只有被攝者才擁有的特質拍出來才行。

你看你看，這傢伙的眼睛真美啊，是個美女吧。就是這樣。

⊕ 知名的肖像照
編注：指美國攝影家Drothea Lange於一九三六年美國經濟大蕭條期間拍攝的名作「移民母親」。

和俳句都會靈光一現
曲問題
歌的下去
里，布拍作業
公會樂同言
坡月仍的共語
拿，我下的成
國照表下的變
度假條職體
」發假制是肢
極期，將
羅使受影
處不限，
身「即享攝
所

身處極樂國度拿坡里，歌曲和俳句都會靈光一現

拿坡里這個地方，讓人去幾百遍也不厭倦啊。我上次住的是那種給天皇陛下住的高級飯店喔。從客房的窗口望出去，海景盡收眼底。還可以叫客房服務送早餐來吃，結果來的不是服務生，而是兩位主管級的人物，真是傷腦筋。不過，小費以日幣計算的話，我只付了三十日圓，哈哈哈哈。

我就是住在那種豪華客房，由高層主管親自服務，因為我是ＶＩＰ貴賓嘛。一打開窗戶，海景即映入眼簾。我每天一早醒來，像這樣啜飲著葡萄酒，心情就會愉快地想哼歌。只不過我只記得那首──嗯，「散塔露淇亞」。我只會那首。於是，我決定以吟詠俳句代替唱歌。

藝術的開始，荒木經惟和海尼根

伸個懶腰去尿尿，海尼根

欣賞早晨的日出和雲海，等大便

和小豆子摸摸小指，栗子和松鼠

中央公園已經入秋了吧，栗子和松鼠

在石板地上打個滾兒，海尼根

蘇格拉底感冒了呦，普拉多

安妮，口交，海尼根

嗯啾啾啾啾啾，海尼根

配炒麵還是睡沙發，都是海尼根

哈哈。還有很多以前創作的俳句喔。

「羅馬假期」照片公布的問題

我從拿坡里前往佛羅倫斯，為了參觀電影「羅馬假期」中著名的「真理之口」⊕，刻意經過了羅馬。我把相機和手伸進去，問它我拍攝的照片是否拍到真實，我就是為了查證此事而去的。結果如何呢？嘿嘿，它說「放心吧，你拍的照片都是真的喔。」哈哈哈哈哈哈。

⊕真理之口

影「羅馬假期」中出現的羅馬觀光勝地。劇中葛雷哥萊・畢克飾演的報社記者為了捉弄公主安妮而騙她：「說謊的人把手伸進去，真理之口就會闔上。」真理之口位於聖母堂的門廊。

回到日本之後，因為電視剛好在重播，我又看了一遍「羅馬假期」。我發現裡面許多景點都運用得很巧妙，比方說西班牙廣場的場景，很不簡單。電影裡提到攝影。「羅馬假期」描述巡迴各國作親善訪問的某國公主安妮來到羅馬，在某個夜晚偷偷溜出下榻處後所發生的事。她偶然邂逅了男主角，一個路過此地的美國報社記者。後來，男主角和攝影師一起記錄了安妮公主的一舉一動。

雖然記者拍到行蹤不明的公主，但始終沒有公開那些獨家照片，而是悄悄交還給公主，故事就這麼結束了。他拍攝那麼多照片，最後還是必須決定是否公諸於世（發表）呢。簡單說，也就是公開或不公開的問題。

我的話呢，嗯……嘿嘿嘿……我認為刊出來也無妨吧，但並不是作為八掛照片來處理。我認為讓總是充滿活力的公主展現她人性化的一面，也未嘗不可。

不發表的話有點可惜，我有這種感覺啦。

安妮公主方面，內心應該也是想讓大家看到的吧。最開心的事不會想當成祕密呀，不可以變成祕密的。

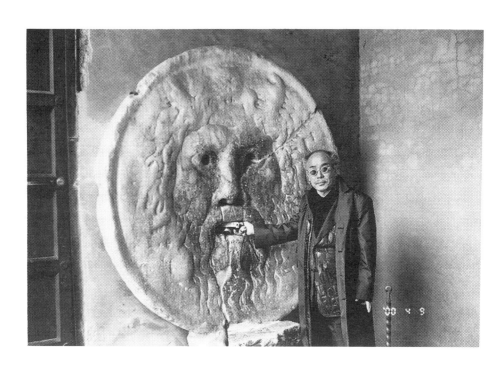

可是，所謂挑選照片並公開（發表）這件事，其實也就是在選擇不公開（不發表）的照片喔。所以交出去的照片究竟是不是記錄了事實，也很難說，想必涵蓋了某些不可公開的真相在內。

這種說法也許很怪，但感覺上就是因為那不是真實，所以才敢公然交（發表）出來。所以，也要看真實的成分有多少吧。（所謂發表就是）必須要說一點謊，因為真實和謊言夾雜在一起才敢發表，感覺是這樣。

選出要發表的照片，也是在挑選你不想發表的照片喔。一般讀者只能看到少數被挑選出來的照片。荒木經惟的照片中，被社會大眾所認同的，是依據那些已公開（發表）的照片來評斷。但是，被選為不公開的那些照片，同樣是荒木經惟的作品，兩者皆是荒木經惟。哈，世上還有說這種歪理的人喔。

即使不發表，我仍會拍下去

對於大家很感興趣的照片印樣，我可以毫不隱藏地展示給你們看。但是，要發表的話就一定要選出人像照才行，被拍攝的人會感到開心，我想把照片獻給喜愛它的人。

比方說，在普拉多的紡織工廠工作五十年或數十年以上的人，辛勞都已全滲進肌肉裡了，這種照片拍了也沒用喔。攝影，不是那樣拍的。刻畫在額頭或皮膚上因操勞而生的皺紋，這種東西就算拍再多也沒用。

與其拍這些，我更想拍被攝者此時此刻神采奕奕的表情。因為我的技藝高超，所以只拍優秀的照片（對攝影者與被攝者而言皆是），但偶爾也會錯開彼此最契合的時機，拍些被攝者討厭的照片。這是攝影家的壞習慣，因為我可以迅速找到對方的優點，同樣也能在短時間內看到對方的缺點，然後順便把那一面也拍下來。這是我的習慣。

不過，我會交出（發表）被攝者最喜歡的照片，但挑選方式隨著不同的時期也有所改變。以同一張印樣而言，我現在挑選的照片，和十年前挑出來的照片不同喔。挑照片的眼光和角度是會變的。

為什麼會這樣呢？因為人會成長，也會變得世故，有很多原因。隨著個人的成長，及人格的成熟，每個階段選擇的照片都不同。因此，要測試一個攝影家很簡單，你只要拿印樣讓他挑選，就可以馬上了解他。

再多聊些挑照片的問題吧。有人在挑照片時會刻意不去挑比較情色的照片，雖然心裡想，卻為了掩飾這種好色的想法而將之隱藏起來。至於我呢，則是完全坦蕩地表現出來喔。因為我拍的時候就大致都決定了。若是拍攝人物，我會挑選對方比較喜歡的照片（作為發表作品）。我不會拍一張嫌惡的臉，畢竟臉孔是每個人的商標嘛。

我還拍了「人妻愛欲」⊕系列作品，照片不僅呈現了中年婦女的肉體美，也拍下了屬於二十世紀末的裸體群照。不過現在還不能出版這本寫真集，還要再

⊕《人妻愛欲》
一九九八年起雙葉社每年固定出版的寫真集書名。《人妻愛欲》是將原本投稿至《週刊大眾》雜誌徵選的人妻裸體照片集結成寫真集出版，廣受讀者歡迎。直到二〇〇一年三月為止，《人妻愛欲》系列已出版了五本寫真集。

等個十年左右⋯⋯也有這類令人討厭的事啊（笑）。我在拍攝時就已經在挑選照片了，即使沒有出版的打算，我仍會情不自禁地一直拍，就是想拍啊⋯⋯

我想讓之後的人一邊看著照片，一邊讚嘆「真可惜啊⋯⋯這個時代⋯⋯這時代的女性」，或是「這真美啊」、「這不怎麼樣嘛」，品頭論足一番。一不小心就變成紀實攝影家了呢，哈哈哈哈哈哈哈。

享受限制條件下的樂趣

在義大利拍照，因為拍完後就要立刻展示，大家都是速戰速決，不得不在短時間內將所有作業處理完畢。有時感覺還在製作中，就把作品交出去了。

這種作業方式，和我返回日本後「差不多可以把那個整理一下了」的感覺相去甚遠。在義大利的作品，是屬於拍立得式的風格，我現在比較喜歡那種方式喔，就好像當場剖開一條魚，這裡要這樣烹調，那該怎麼油炸？要不要切片？

切成幾片呢？就像日本料理店的師傅那樣。沒有胡椒可以嗎？還不趕快給我端出去！大概是這種感覺。

是可以做得更好沒錯，但在這裡效率第一，要快，要迅速出擊。在這一層意義上，（根本）不需要追求百分百的完成度或絕佳狀態。在不自由、不方便的限制下，反而更能發揮實力呢。可以在有限的框架中尋找樂趣，也可以換個角度，享受制約下的自由。

這些嘗試令人回味無窮呢。要說原因的話，就是因為我喜歡攝影啊，只要有攝影，一切便已足夠。我喜歡攝影這件行為的本身。沒錯，我喜歡「的」這個字。比起女性，我更喜歡攝影「的」女性。食物也是，比起飲食，我更喜歡攝影「的」（食物）。比起生活，嗯……要說「生活」似乎有點怪，不過比起「生活」，我更愛有攝影「的」生活喔。我真的很喜歡。

攝影，是職人的共同作業

我拍完照片之後，義大利那邊的支援系統也讓我相當欽佩呢。各方面都那麼隨便的國家，居然能確實按部就班，說好要在隔天早上完成的工作，也都遵守約定。真的很了不起。

而且，技術也非常扎實喔。在沖印放大店，我只形容一下感覺，他們就懂了。我只說：「不用說那麼多，要柔和，像把人包覆起來的那種調性。」照片就（照那樣）洗出來了。沒錯，我只說了這些，他們就辦到了喔。不需要下「這裡要洗成灰色調」之類的指示。對方也只回答：「好的，師傅，我盡量試試看，請你明天再來吧。」而且隔天看到的成品，感覺也非常好。

正片沖印店的大哥只說了那傢伙「還不賴」，但據說他是佛羅倫斯一帶最屬害的放相師傅喔。而且還是我的粉絲。聽說可以跟我一起共事，整個人開心得不得了。那傢伙應該把我的印樣全看光了吧，因為我的人像只拍攝了三款，為是一張接一張地拍下去。他看了那印樣後感嘆不已，還說非常尊敬我，說我

是「高手」。哈哈哈哈哈。

這些人非常支持我喔。在工作人員裡面，還是非要有這樣的人不可。這次承蒙一些人指點了我有趣的拍攝景點，或是提議一些「ARAKI一定會喜歡」的地方，讓我躍躍欲試，整個人也充滿了活力，真的是太幸運了。雖然我自稱一天之內可以把東京拍完，不過就算有他人相助，拿坡里還是花了我三天才完成哩，哈哈哈哈哈。

對呀，有些人在拿坡里住了好幾年也拍不出個所以然來，不是嗎？但我可以，只需三天就搞定。街道會呼喚我，會來到我面前。模特兒也選得很好，街上人群的感覺更好。各自帶有不同的個性，個性集結於此，或許可說是「私性」的聚集地。

其他藝術或許也含有這種成分，不過，攝影尤其是一種共同創作。所以不會像繪畫那樣變成陰森森的東西，你看烏菲茲美術館⊕就知道了！

⊕烏菲茲美術館

位於佛羅倫斯，是世上首屈一指的美術館。十六世紀末期興建，當時是設計為托斯卡納大公國的官廳，因此也被稱為「烏菲茲」（辦公室）美術館。烏菲茲美術館無論質或量都被視為是文藝復興時期的重要寶庫。

不過，能看到那些貨真價實的美術品，我也學到很多呢。看了那些作品之後，我也下定決心要開始要求細部了！哈哈哈哈哈。

繪畫中的一草一花都是如此細緻地刻畫。我看完波提切利的「維納斯的誕生」，就覺得，「搞什麼鬼嘛，認真到這種程度，那我豈不是……」那幅畫作想必是和助手合力完成的，但還真是鬼斧神工啊。把女性的每寸肌膚都刻畫得入木三分，花草看起來更是生意盎然，你說是不是？

一定要找優秀的職人作為工作夥伴。當然自己本身就必須是專家，但身邊的工作夥伴也要具備專業水準才行。攝影的領域尤其如此，不僅是在呈現照片方面的共同作業，還須考慮到各種複雜因素。如此，才能讓攝影帶有屬於自己的文體，不過因為是攝影，所以該說是「攝體」吧（笑）。有人跟我說，不管看到花朵或裸體的照片，「一看就知道是荒木經惟的作品」，其中應該有某種原因喔，我認為是觀者的眼光也逐漸提升的緣故。

所謂將肢體變成語言

即便語言不通，拍照時也有技巧可循呢。「咚咚咚」地上前走三步時就是勝負關鍵。端看你如何在這關鍵時刻讓對方知道你沒有敵意。

如果只是公式化地架起腳架，有些歐巴桑會不高興呦。可能會嘀咕著說：「幹麼啊，我又不是什麼美女！」「這是要拍下我老態龍鍾的樣子嗎？」然而拍攝人像時，若想拍出溫暖氣息的話，要像這樣子靠近對方喔。架上三腳架，以長鏡頭來拍是不合格的。要一步步接近，挪動身體調整焦距，在移動的兩三步之間做出決定。那時，攝影者如何讓被攝者感覺情緒高昂，就又是另一個決勝負的要素了。

對義大利人或任何人種都一樣。接近對方，就是把身體轉換為語言的行為。即使不運用肢體或任何人種都一樣。臉部表情也可以傳遞許多想法喔。比起語言，表情更容易讓對方感受到你的意圖。我呢，因為很會哄人，所以在日本拍照時便不自覺地說太多話了。在國外因為語言不通，所以就更得心應手了啊，哈哈哈哈哈！

當對方思緒還處於流動狀態、還不了解是怎麼一回事的時候，你就要按下快門了。這是一種手段。雖然我經常說，任何時候都是快門機會，但實際上還是有所謂「準確的快門機會」啦，是有的喔。

我這個人是走文學路線的，所謂的快門機會對我來說，就是事物定住的那瞬間，我好像又胡說八道了。不過，就是那種突然的一瞬間，還沒意識過來就被斬斷的感覺。穩穩架好三腳架之後，以慢速快門來拍攝，拍照的情緒高昂，彼此屏住呼吸的那一刻……拍攝人像有時會遇到這樣的時刻，這就是快門機會。

和女人分手的時候……男人是留戀的動物，所以希望心愛的女人永遠不會忘記自己。拍照時，你會希望對方「要記得我啊」，但終究會離去。雖然我說過，拍照時要前進三步，但是呢，在第一步、兩步的時候就要出手了喔，嘿嘿（笑）。總而言之，拍攝時要講求律動感，一定要去營造一種節奏，讓對方配合你的節奏，而自己也配合著對方的節奏，彼此契合。

第九章

最愛的Makina

沒錯也不同
好的優點
喜好就造就新的優點
自己的可以就新的
和弱點也可以
靠不住的Makina
私情不是只有溫柔就好
拍攝光，或藉助光的力量
按下快門就等於背叛

和自己的喜好不同也沒錯

攝影呢，不是用腦袋來拍的，絕對不是。寫文章那類的事情才需要用腦。相機裡就有腦的構造了，所以不用管它，只要稍微給它搞一下就好了。哈哈哈哈哈。

拍照時是不會感到迷惑的。會讓我們猶豫的，只有該用彩色或黑白這種程度的事喔，或是晴朗的天空突然陰暗下來了該怎麼辦等等。就算猶豫，也是這類芝麻綠豆大的事。但是，還是要在迷惑前就按下快門喔，按下去就對了。你必須把它當成一種即興表演，在那一瞬間，按下偶然拿在手上的快門，要以這種心情來拍。那才是正確的。

不要覺得雪天就一定要用黑白底片來拍，若不小心裝錯彩色底片，也可以用「其實彩色也不錯呀」這種大方的心胸接納。接下來，自然有人會為你作主。「攝影之神」，也就是攝影之神，會替你決定一切。並不是抱著這種想法就可以亂拍，或是我說的一定正確，不過若你的直覺認為那樣做很妥當，便不需要害怕

了。有了這種想法，做什麼都會覺得是對的。

這個理論啊，在男女關係或穿著打扮上皆可通用喔。例如，以前對自己很沒有自信的男生，只要把想法轉換為「其實我才不醜呢，我一點也不差」就好了。會沒自信，也許只是以往的看法或感覺的問題。有些廣告模特兒或藝人會撂下一句「這不是我喜歡的款式」，然後拒絕穿紅色衣服，這樣的人是不會成長的。

一定要試著接納一次，先穿再說！穿上去試試看。髮色也是，就算打從心裡認為「黑色最好看」，倘若別人建議你染咖啡色，也不要反對，先染下去吧。做了後再思考，如果結果不行，就這樣囉。之後就會有所領悟。先入為主的想法是絕不可行的。試著穿一次打從心裡認為不適合的衣服，也許會意外地發現其實還滿好看的。

如果秉持自己一貫的想法來做事，會讓自己受到侷限，無法拓寬視野，長不出新芽。所以呢，要犯點錯，說犯錯也有點怪，就是做一些不符合自己風格的

事，和自己不同的想法也有可能是對的。哎喲，我的個性比較急躁，沒什麼偉大的思想才會這麼說啦，哈哈哈哈。

因為我沒有特定的想法，到頭來就變成這樣了。每個人都具備某種才能，或是思考能力，這種能力會自己跳出來。比方說有些人擅長分析，每個領域都有達人。我對任何事都會立即採取行動，那是因為除了行動別無他法。行動，就是終點，中間沒有思想（笑）。行動本身就是唯一。哈哈哈哈哈哈哈！

弱點也可以造就新的優點

剛剛我用了「犯錯」這個詞，若用另一種說法來形容，就是要讓自己「變成負數」。要先對自己扣分，如果沒有這種從容不迫的態度，即使與人「邂逅」了，也無法構成一個「事件」。和對方之間能夠產生什麼樣的關係，能否培養出愉快的關係，這些事在拍人物時非常重要喔。

假設我的氣勢比對方強，我去指導對方如何扮演他的角色，或指示他該怎麼做，那樣多半會變成無聊的照片，是不行的喔。

我呢，會下意識地退一步，帶給對方一種「負」的感受。就像那種「在學校待了三學期才當上學年會長」的人物，或是在班上屬於體力差、矮個子的同學，注定打敗戰吧。我身上大概是散發著這種以退為進的氣息，所以別人會認為我是「逃跑荒木」！啊，哈哈哈哈哈！

如果是那種功課好、體育強的傢伙，是不會有這種負面思考的，那種人一定只管進攻。會知道如何以退為進的，一定是本身有許多缺陷的人，真的是這樣喔。

可是，藉由你的諸多弱點，也可能生出新的優點。而且，吸收力更好。

如果沒有負面特質的話，是不會出現母性的。若抱著退一步的心態，即使不上前去，對方也會自己過來，完完全全地。然後呢，倏地一下子就能和對方交

換（笑），就有那麼奇妙的事。不過，難就難在這裡了，我以前學過空手道，要跟個頭較高、力氣又比自己大的傢伙對戰，還真是困難呢。所以先退一步，以退為進也不失為一種策略。一直退退退到懸崖邊，然後「咻」地跳起來回擊，叫我策略大師！哈哈哈哈哈！

靠不住的Makina

我用Plaubel Makina拍的《寫真私情主義》在我六十歲的花甲之年出版了。我查了一下，Makina發售後，我開始把它當成隨身機的時期，大概是一九八二年的秋天。

很好玩喔，我還寫在日記上呢。我寫道：「從今天起我要拿Makina作為隨身拍攝的相機。」日期是一九八二年十月十日。在那之前，我是用6×7中片幅相機，要架著腳架構圖才能拍照。然後，Makina出現了。我本來就不喜歡那種大費周章的拍攝方法，沒有繁複操作步驟的Makina適時出現。Makina是可以掛在

脖子上以雙腳代替腳架的相機。只要確定曝光值、對焦，然後在拍攝前伸出蛇

蝮鏡頭。

必須手動調整的這些小步驟，對我來說是最接近攝影本質的作法。我很喜歡

這種古早的作法，於是決定——就是它了！非它不可！我稱它為「便當機」，

經常掛在肩上。它的體積很大，自然被撞得全身凹痕。

開始使用Makina的時候，我便決定不再自己沖片了。一旦自己沖片，我又會

搞起藝術創作，照片會變成充滿詩意的「情境寫真」。我開始把底片交給快速

沖印店，嚴格說起來，放大相片應該是攝影的精髓所在，而暗房作業在攝影表

現上相當重要，是決勝負的重要一環，但是我卻決定不再自己玩放相了。就交

給快速沖印，說一句「請依照一般方式來洗」或「自動沖印就好」。相機就用

Makina。

總之，這段期間發生了這些事。一九八二年至一九八四年期間，我都用

Makina。之後放棄了一段時間，那個時期覺得「這台爛相機，老爺不玩了。」

就這麼擱著不管。所以中間有一段空檔。好像是到一九八六年吧，才重新拿起來拍，暫停了兩年左右。之後，我又再度決定用這台相機拍下去，就這麼用到現在。

當然，期間也有幾度想過「不玩了」。但有趣的是，並不是我不想用喔，而是Makina這種相機非常容易壞掉，送修又花了很多時間，才會出現這麼久的空檔。

像這種缺陷很不錯吧，我喜歡這種麻煩。這台相機之後並沒有推出新型號，買不到中古的，而且只有一個師傅會修理。所幸，靠不住的它拍出來的照片，終於在我的還曆之年正式出版了。

私情不是只有溫柔就好

難得進暗房沖洗照片，微妙地感到一股熱血沸騰的騷動，我想笨拙地沖洗一

些照片。並不想巧妙地完成，而是用很笨很笨的方式，這是我現在的心情。我想，看起來像是失敗的照片，最接近我現在的心情了吧。

剛開始用Makina的時候，我的心境剛好和現在這種順其自然的心情相反。那時候我喜歡玩文字遊戲，在「至上主義」中，就把「至上」換成「私情」，隨口說出「好了！從今開始，就是寫真私情主義了！」當時只是想傳達一種心情吧。現在的我，想要拍出私人的情感，而太過於工整的照片，是表現不出「私情」的。一種未完成、沒有結尾的，或是讓人感覺「皮膚顏色好像太黑了」之類的照片，才最合乎這種心情。哈哈哈哈哈哈，也就是半吊子的意思啦。

對我而言呢，刻意地切斷感情，或停止溫柔的對待，也是表達情感的方式。像這麼奇特的感情，只能在我的照片用「私情」來形容了吧。不管別人怎麼批評，我還是如此。如果只是那種單純的溫柔，根本就不能算是私情吧，私情裡應該帶有背叛，想讓對方陷於不幸，你說是嗎？

拍攝光，或藉助光的力量

關於「光線在攝影中扮演什麼樣的角色？」這個問題嘛……我沒想過這些。

不過，有一次忘了是在什麼活動中，我和旅居法國的田原桂一⊕展開對談，對方對我說：「我覺得你拍的是光線。所謂的攝影，就是捕捉光線。」我記得他曾說過這樣的話。

如同早期的攝影被形容是一種「光畫」，攝影，是用光線做出來的，沒有光就什麼都別談了。沒錯，攝影，可說是由光線繪製而成的光畫。照片，便是由光線所孕育而成的。光線是神喔，所以大家才會說要背光拍啊。

「利用光線來拍照」和「拍攝光線」是完全不同的兩碼子事。拍攝光線是很容易被迷惑的。拍攝光線的人，作品用曖昧來形容或許有點怪，但是這種作品是沒有輪廓和實體的喔。所以，喜愛拍攝光線的人屬於法國派，巴黎有很多這種人。若以繪畫來比喻呢，就是印象派⊕了。沼澤中映著天空和雲朵，沒想到吧，這不就是拍攝光的「光線派」嗎？

⊕田原桂一
一九五一年出生於京都，一九七二年以影像企劃的身分遠赴法國。在法國擔任前衛劇團「紅色佛陀」燈光師，於一九七三年退出該劇團，並開始以攝影師身分展開創作活動。田原桂一曾獲頒一九七八年法國攝影評論家賞，並於一九八四年獲頒第十屆木村伊兵衛賞。近年採用雷射光線的創作在環境藝術界相當活躍。

⊕印象派
十九世紀後半從法國興起的繪畫運動。印象派起源於一八七四年春天，從莫內、希斯里、畢沙羅、雷諾

我最近又開始用Makina拍照了，拍的時候會刻意裝上閃光燈。例如我在攝影棚拍照時，就會搭配燈光，絕妙的光。

就是這樣，刻意用Makina加上閃燈來拍，我總覺得這樣的拍法最接近我現在想要的照片。我想要拋棄那種自己營造出來的、充滿溫柔、富有情感的燈光。在愛情旅館拍照使用閃光燈雖然很普通，但一旦架起光源，光線鋒利地打在對方身上時，那一刻就好像把自己和對方之前的良好關係給切斷了。就好像是在拍攝寫實攝影，或把對方視為物品來處理的感覺。現在的我會有一點想把被攝體視為物品。

不過，要混合使用喔。簡單說，就是照片必須帶有「事件感」的特質，照片才會好看。把大腿張開，卻用閃燈去拍，或許能露骨地滿足眼睛和心理的欲望。但若要說到何謂攝影的欲望，我認為那會是帶著背叛，想要占為己有，想把對方物化的一種特質喔。只有神之光是不夠的，總覺得缺少些什麼，至少我現在是這麼想的。

瓦、塞尚、竇加等不受學院派拘束的畫家所舉辦的一次畫展開始。

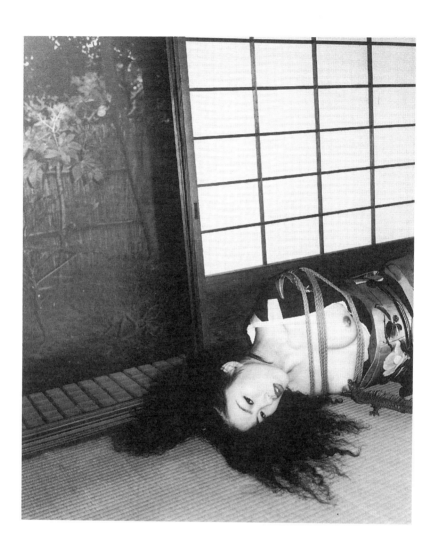

一般而言，被稱為攝影家的人應該很排斥那種直接打閃燈的拍法吧。既幼稚，又沒有格調，這種拍法不行。不過，我現在覺得那才最像攝影，或者說更接近攝影的本意。我覺得這種拍法更有魅力，被這種拍照態度吸引了。溫柔和背叛……就是要互相搏鬥，當我把閃燈背在身後時，就會感到非常興奮。

那種感覺就像在急速前進的車中，自己坐在駕駛座旁，然後正後方有一股強烈的光線照過來，超興奮的呢。原來街道是可以這麼赤裸地伸開大腿展現在自己面前，這樣的道路才是最有魅力的。

所以我很怕黃昏的光線。最近比較敢拍黃昏了，以前是絕不可能的，黃昏一到我就會叫它「滾開」。不過，最近開始覺得「黃昏也滿好的啊」（笑）。

按下快門就等於背叛

如果說閃光燈的光是大有可為的光線，那是千真萬確的。並不是只有天空照

射下來的光才是真實的喔。大自然還是令人敬畏的，雖說自然光無人能敵，不過只有自然光又好像顯得太單調了，所以才會想要作怪一下。

如果說成是要「破壞光源」，又有點太放肆了，所以我會說是「讓光線混合」。將自然光和人工光源混在一起使用，讓光源交錯、參雜。如果說自然光是神的造物，那麼人工光就是光界裡的雜音吧，但如果沒有混入這種光源的話，反而會讓我焦慮哩。我這人的個性不就是這樣嗎（笑）？所以從光線這件事也可以看出拍攝者的個性呢。

在攝影棚搭光時，心情會覺得那就是自然光喔。不切斷它，讓光線留下一點餘韻，被光線暖烘烘包覆起來的感覺。不過，閃燈不是這樣吧。所以，還是要有點餘情未了的光線才行。

我現在用的是鎢絲燈片⊕。因為它太溫柔、太有格調了，所以我就用閃燈直接打，把它溫柔的感覺給破壞掉。這就是Makina最重要的地方了。構圖和閃燈，「喀擦」（笑）。

⊕鎢絲燈片

一種白色金屬，一般使用於白熱燈泡。荒木在書中指的是鎢絲燈製成的閃光燈光源「燈泡光」。色溫在3200K~3500K左右。最適合在鎢絲燈光底下拍攝的彩色底片即稱為「鎢絲燈光型底片」，可獲得絕佳的色彩平衡。

我並不是說要違反常識或去破壞構圖，若你對攝影的心是真摯的，這麼做就沒關係。所以，我想要反其道而行，證明完成度高的照片並不一定是所謂的好照片……

所以啊，攝影也代表一個人的生活和人生。每天以標記日期來拍攝的行為本身，也是一種活著的證明喔。

做雜誌或任何刊物時，要加入讀者喜愛的要素喔，一定要有這種服務精神。若光是刊載自己喜愛的照片，是不妥的，那就會變成只有臉部的照片了，這樣不行。這個是常識喔。

哎，很辛苦的啦。因為一旦按下快門，就等於是一種背叛。雖不是所有情況都是如此，但按下快門這件事，就包括了這種要素。

第十章　「日期」藝術論

點狀的分散感很美

銀座已經沒落了。我坐著紅色賓士轎車，進行我的車窗銀座⊕，在街上繞了兩個小時只感到失望。黃昏時刻，我因為想看看繽紛奪目的俱樂部招牌而來到銀座，這裡卻充斥著「源」⊕的霓虹燈招牌。

從並木大道一町目往MIYUKI大道的方向，路上到處都是掛著「源」字廣告看牌的大樓。那是敗壞銀座夜景的罪魁禍首，破壞了黃昏時刻的哀愁情緒，程度一點也不亞於松本清⊕大型藥妝店。

不過，看著等紅綠燈的人群在繁華中交會而過的畫面，真的很有意思。夏日餘暉映照著和光百貨⊕前駐足的人群，那靜止不動的時刻很美好，成了肖像照片了。等紅綠燈的時刻雖不至於呈現「無」的狀態，但四周會變得很沉靜，大家發呆佇立時的表情都好極了，心事一閃而過後的靜止，非常有趣喔。

⊕ 車窗銀座（クルマド　ギンザ）
荒木的自創語。他把由車窗內向外拍攝的行為稱為「車窗」（クルマド），銜接「銀座」（ギンザ）一詞就成了「透過車窗拍攝銀座」的意思。荒木惟在一九九〇年代中辦展覽會，展出自一九八〇年代起持續拍攝的「車窗，東京」系列作品。他將一百三十五張A3尺寸的彩色作品製作成攝影集，並贈送給攝影家Robert Frank（一九二四年，出生於瑞士蘇黎世）。該限定發行的攝影集名為《車窗，東京 Car Photographs, Tokyo》。

⊕ 源
銀座及六本木等繁華街道上，內部有開設俱樂部和酒吧的大樓名稱。圓圈裡的「源」字是其招牌標記。

十字路口紅綠燈前的行人姿態不是我可以控制的，人潮熙攘，所以大家站立的角度都已經被決定好了。我拍照時的取景也受到了限制，因為無法從車窗裡探頭出來說：「請你站到那邊去！」（笑）那種話不能說，而且不說就拍也比較好。

也不能要求「那邊的爸爸，請你站到另一邊去好嗎？」或是「那邊的迷你裙美眉，請你後退一點」，無法做到這樣，哈哈哈哈哈。

不過，那種散落的點狀狀態非常好喔，有種平衡崩解的感覺。

我的基本宗旨：視線一定要平視

銀座一帶原本是相當時髦的地區，但原本寬敞乾淨的道路，現在卻被路邊停放的車輛阻礙了視野。當我開車經過並木大道的時候，因為路上的車輛太多、道路兩旁停放的車輛也太多，街道都看不見了。「銀不拉」（在銀座晃蕩）⊕這個詞說的好，銀座，還是用走的

⊕松本清

日本最大連鎖藥妝店，在東京都內有多家分店。極富故事性的電視廣告在日本締造了一股風潮。

⊕和光百貨

位於東京銀座四丁目轉角的高級百貨。

⊕銀不拉（銀ブラ）

大約一九三〇年代，關東大地震後逐漸復甦的銀座街頭上充滿了各式百貨店與咖啡座，成為當時日本女性心中憧憬的時尚地點。「銀不拉」是在銀座街頭恣意晃蕩的意思，這句話也成了當時的流行語。在委靡不振的社會風潮下，同一時期的流行語還有「煽情、怪誕、胡說八道」（エロ・グロ・ナンセンス）。

感覺最好。算了，沒有車輛的話就不叫都市了……

人類走路時，視線高度有高有低，坐車也分為遊覽車、計程車，或者我今天坐的紅色賓士等，每種車的高度都不一樣。視點高度不同，看見的世界也絕不相同。每個人的身高不一，所以看世界的角度也不同。也許大家沒料到，高個兒都在看輕這個社會，而矮個兒則是很尊敬這個社會喔，哈哈哈哈哈。

我呢，盡量不由上而下，或由下而上地拍照，這可以說是我的「水平志向」吧。特別是由上往下拍，是絕對不可以的。但是向上也不行，那樣會拍出愈來愈多希特勒類型的照片喔（笑）。你看看希特勒的照片，全部是仰拍的吧，完全沒有那種俯拍，一副苦瓜臉的照片。俯拍或仰拍，會帶出不同的攝影意涵，這個步驟就決定一切了。所以我拍照的時候，一定會讓視線平行，以水平的角度按下快門，那樣是最好的。這也是我的攝影基本宗旨。

如此一來，沖片也交給別人做，又跟大家說照片隨便洗就好，不免有人會擔心：「在這樣的條件下，作品拍不出感情。」「訂下這麼多規矩怎麼玩？」我也很難做啊，不要帶著感情拍，但又要放感情……因為在這部分經常不近人情，所以就有人說荒木經惟太冷漠了。不過，別這麼說，你握住我的陰莖就知道了，是這麼的火熱喔……哈哈哈哈哈！

我滿足了，我最近就都是手淫喔（笑）。

情感這種東西，要呈現出來很不容易，不過就如同汗水一般，會自己滲出來。比起表達，通情更不容易啊，無法傳遞的話，就要自己滲出來。

死後也能保存的，才是藝術作品嗎？

拍攝銀座，我腦中想的是「印上日期的街道」喔。街道的照片，特別是東京的照片，非常適合印上日期來拍攝。關於這點，歐洲古

典派的那些傢伙總算慢慢意識到了。

那些人深信作品一定要擁有所謂的永恆性，死後也能保存的才叫藝術作品。永恆的，至死不渝的，才是藝術。因為受到這種思想的牽制，他們認為作品當然不能刻畫時間，一旦那麼做，就不是作品了。只要加上日期，就會成為當天的事情而非藝術，他們一直以來都是這麼想的。然而，他們最近才終於理解，為什麼刻畫時間的照片是好的。那些傢伙總算有長進了。

我去義大利普拉多展覽的時候，在法國廣播局的一段採訪⊕中也被頻頻追問為什麼要加上日期，我好像回答他們「羅馬不是一天造成的」之類的話。總之對我來說，日期怎麼樣都好啦。那是一種記號，就像是我的簽名。

不過，照片加上日期確實比較好喔。沒有日期的畫面，感覺好寂寞呀。像這種事，在西歐非得要以理論來說明不可。就算已經回答

⊕ 法國廣播局的採訪

荒木在義大利普拉多舉辦個展時，同時也為了二〇〇〇年十一月在巴黎舉行的個展接受法國國營廣播局為期兩天的個人專訪。荒木在談論其攝影理論的訪談之中，時而表現不耐，時而展露機智的辯才，擄獲了聽眾的心。這段錄音訪談後來也在巴黎的展覽場會場中播出。

「因為這樣感覺就是比較好啊」，還是要逼我說出一個所以然來。

我只好到處推托，亂說一通。我最討厭巴黎了啦，哈哈哈哈哈！

倒不是說我講不出來，而是那種事一說出來就不好玩了嘛。要留一點……也不是說神祕感，但要是沒留下伏筆的話，就沒意思了嘛。不是什麼大不了的作為，但是若沒在某處作怪的話，就不好玩了。就是這種令人摸不著頭緒的特質才成藝術家啊（笑），藝術家被看穿就不太妙了吧（笑）。

我也不是很清楚，不過聽說在全世界的藝術界裡，日本藝術家有自成一格的怪癖，喜歡讓作品帶著破損，不是缺陷，但就是要把作品搞壞或弄髒，好像不喜歡太完美似的。

我的相機日期設定，一開始是亂七八糟的。每拍一次，它就會自動跑掉。在同一天內，我可以拍攝好幾個年份，還可以拍下過去的時間。我在一九八○年時，還拍攝了一九九五年的照片，應該有人

被那日期設定給矇騙了吧（笑）。我還將彩色照片上的日期設定為大正時期，拍攝完全不認識的陌生人，然後還寫上標題，說那是我的父母親⊕。

謊言也是攝影

也許，最具說服力或者可以作為證據的藝術創作，此時此刻大家認可的還是只有文字或文章。日本人畢竟還是最相信文字表現。可是，攝影只要哄騙一下「真是的，妳好美呀」，然後「喀嚓」地拍個兩張，就可以把過去的事也拍起來喔。所謂的文學家或寫文章的人，因為頭腦不好，必須用力想才辦得到。告訴你吧，那些思考的傢伙，腦筋都不太好啊，哈哈哈哈哈！是吧？腦筋不好的人就算去寫文章，也不會有看頭，我只是把話說在前頭喔，哈哈哈哈哈哈，我才是對的！哈哈哈哈哈哈哈哈。

⊕拍攝完全不認識的陌生人……說那是我的父母親

「現在才敢跟大家說，我之前刊載於《朝日相機》（ASAHI CAMERA）四月增刊號《近代攝影75近代攝影的消逝》的『面對真實的我的眼眸』當中，『迎春』這張作品並不是我本人拍攝的。這是我的軍師八重幡浩司郎先生拍的……即便是別人拍的照片，一旦寫上『荒木經惟』的名字，大家就會認為這是荒木經惟的作品。『迎春』的這個挪用，便是為了嘲諷攝影的『知名性』，以及告知大家文章有多麼的可怕。」（摘自《男人與女人之間夾帶著照相機》）標題為「父親的情婦的照片上」，荒木也寫上了類似的注記。

只要在照片上附帶說明「這是昨天跟我上床的女人」或說「這是我大姊」，一下子就將影像交代清楚了，文字就是有這麼強的力量，所以我才說文字是武器，是最適合傳達的手段呀，沒有比影像更曖昧不明的事物了。我從以前就喜歡那樣作弄人，有一種想要戲弄別人的心態，但若說成惡作劇的話，我在坊間的形象會不好，所以說成是「影像和文字的二重奏」。

因為我在照片裡加了日期，所以有人認為我是第一個侮蔑攝影的攝影家。不過我可沒有輕蔑之意喔，只是稍稍處理一下而已，哈哈哈。因為攝影的載具畢竟還是紙張，所以要比較的話，油畫還是比較有分量。是說油畫的布比較重吧。

忘了是什麼時候了，高梨（豐）先生⊕曾語重心長地對我說：「荒木啊，你最厲害的，就是在照片上印日期了吧。就是因為有印上日期，所以你才能撐到現在。」說得沒錯，真正有在思考攝影的人果然很懂。很——久以前我就這麼說過了。

⊕高梨（豐）

一九三五年東京府牛込區（現今新宿區）出生。一九五七年日本大學藝術學部攝影學科畢業。一九六四年以「辛苦了」攝影作品獲得第八屆日本攝影評論家協會的新人賞。一九六八年與多木浩二及中平卓馬等攝影家發行《PROVOKE——挑動思考機制的資料》。一九八四年與一九九三年獲頒日本攝影協會年度賞。曾出版《給都市——高梨豐攝影集》（一九七四年，IZARA書房）、《日本的攝影家35——高梨豐》（一九九八年，岩波書店）等多本攝影集。

市面上開始販售可顯示日期的照相機後，我就說過要重視拍攝日期了。像是結婚紀念日是幾月幾日啦，初夜是幾月幾號去了愛情旅館跟哪個女人去，以這種方式來記錄。事實上，標示日期的相機就具備了這種記錄方式的特質和優點。但是因為我打從一開始就在每次拍照時隨意更改日期，所以現在起要我把照片當成日記使用也會很辛苦的啦，因為我都是胡說的嘛（笑）。

我拍了土門拳參加山岸章二⊕葬禮的照片，當時果然還是把日期改掉了，一九九二年，土門拳⊕明明已經死了呀。不過，謊言也是攝影喔。日期，是我放在照片上的簽名。無論如何我都想要把這記號放進照片裡，搞不好我是想把攝影占為己有呢，雖然我也說過「攝影是屬於他人的」這種話。

⊕山岸章二
《相機每日》的總編輯。《相機每日》的最後一代總編輯西井一夫在其著作中對山岸章二作了以下描述「……擁有山岸章二如此優秀編輯的《相機每日》，在一九六〇至七〇年代成為攝影界的規範。若要簡單闡述攝影世界的『標準』，那便是作品只要能登上《相機每日》，該攝影家的本領及才華便獲得了莫大的社會地位及肯定……」

⊕土門拳（1909~1990）
日本山形縣人。一九三五年進入名取洋之助所主導的「日本工房」公司，並學習報導攝影。一九五〇年起成為《相機》雜誌的評審委員，並帶頭發起寫實主義攝影運動。一九五八年以「廣島」獲頒第二屆攝影評論家協會作家賞，並於一九五九年度再度獲頒藝術選獎文部大臣賞。曾出版《古寺巡禮》（共五集，美術出版社發行）及《土門拳全集》（共十三冊，小學

不可跨越到精神的抽象領域

這樣的想法強烈到連別人拍攝的照片我都拿來簽上自己的名字，很誇張吧。我真的是一個哲學詩人啊，我會在照片裡的天空隨興加上數字或日期，或在海上寫上日期，我很喜歡這種感覺。怎麼說呢，畫面會加分，一旦在天空加上日期後，沒有加注日期的天空或海面照片就完全被比下去了。

所謂的天空是具象的，但也可以是抽象的。而以數字表示的日期，看起來雖然很具體，可是卻很抽象呢。所以我將數字的無機感和天空的有機感擺在一起，如此一來，影像就會變得非常有味道。

不過，即使後來推出了除日期之外還可記錄時刻或是分秒的相機，我也不會拿來用。攝影，就是記錄當天的事。攝影雖然是拍攝那一瞬間，但人類的情感或感覺在一天之內都是相通的，一天左右的話都還帶著那種感覺喔。要捕捉情感或感覺，一天的長度最完

館發行）等作品。

美，這到底是誰想出來的呀，哈哈哈哈哈。

攝影，就是要盡量具體呈現，具象化，並傾向現實。不可以往抽象的精神層面走去喔。

以年齡來看的話，我大概差不多要得癌症了吧。以前印得黑黑的日期，在相片上漸漸褪色成了粉紅色。我的情感和熱情，或者玩心，也漸漸消逝了。所以，就要看什麼時候日期會愈來愈淡了。但即使如此，我還是不會走向抽象的精神層面，屆時只要把日期再調淡一點就好了。

與其創作，不如要求「產出」速度

攝影家從各方面看來，都是屬於個性比較急躁的一群。因為攝影是一種短時間倉促完成的藝術，所以很難騙得到人。油畫的話就騙

得到喔，在畫的時候（笑）。

攝影家的表現是沒辦法偽裝的。因為攝影就是把自己攤在陽光下，自我審視、拆解、背叛，是與自己內在撞擊的一種表現。非常嚴苛。

拍照啊，只要按下快門，任誰都會拍。年輕人運氣好的話，歪打正著也可以接連拍出幾張佳作。不對，如果只以單張照片決勝負的話，說不定業餘人士拍的反而更好，陰錯陽差而得到什麼普立茲攝影獎的也大有人在。這些人拍下了在眼前被射殺的農夫，或戰場上驚嚇大哭的裸體少女等⊕，因為遇到了難得的景象，適時按下快門後成為英雄。不過，從那張照片之後才是關鍵呢。往後如果什麼作品都沒有的話，就要擔心了。

我的拍照情況呢，說是以量取勝也有點怪，但看到覺得很棒的東西就會不停按下快門。比起創作，我更像是以某種節奏不斷拍照而

⊕ 普立茲攝影獎……大哭的裸體少女
編注：此指越南裔美聯社記者黃幼公於越戰期間拍攝的一張少女裸體奔跑的照片，此照片於一九七三年獲得普立茲攝影獎。

⊕ 到富士縣拍了一百零一人
指「二十世紀出身的富山女性一百人展」。為慶祝建築家安藤忠雄所設計的「高岡市映像館」和北日本報社共同主辦了這場展覽。安藤忠雄在「荒木經惟之富山女性臉部攝影」從零歲至一百歲，共一百零一人」圖冊中寫下：「……本次的相機博物館企劃，是因為遇見了荒木經惟，我被他源源不絕的生命力觸發靈感而開始構思。『從零歲至一百歲，拍攝出生於二十世紀之女性一百人。』這次的展覽，便是為擅長描寫時代的荒木經惟所量身打造的。」

（二〇〇〇年）六月廿四日這天，我們走訪富士縣，荒木僅花費半天時間即拍攝了一百零一人。他笑著

已，算是多產型的攝影家吧。

說到多產，前陣子我到富士縣拍了一百零一人⊕的肖像照，年齡從零歲至一百歲。一天之內全部拍完。一口氣拍完。我為了菱沼良樹⊕明年將展出的春夏前衛時裝秀⊕，一天內拍攝了五十個前衛女孩，兩天總共拍攝了大約一百人，不論是人妖還是什麼人，大家都很棒。明明是時尚攝影，居然有模特兒馬上在我面前脫掉褲子露屁股，真是的，搞什麼呀（笑）。雖然有點誇張，不過這是我今年夏天最充實的事了。

親愛的人過世讓我面對生命

我即將迎接六十歲，雖然開始容易疲倦，不過我對攝影還是充滿鬥志的，人生也愈來愈有趣，似乎往令人感興趣的方向邁進了呢。大家好像已經接納我了。我就裝可愛，做什麼都讓人疼愛，哈，還

說：『我真切感受到屬於一百零一人的人生了。』一聽到這番話，我就確定這將會是一場別出心裁的攝影展……」

⊕菱沼良樹
一九五八年仙台市出生。於三宅事務所任職後獨立工作。主要擅長舞台服裝設計。一九九二年起，開始為YOSHIKI HISHINUMA品牌設計女裝。一九九六年獲得每日新聞社的「每日時尚」大賞。

不趕快說我可愛！哈哈哈哈哈！總之，我要盡量做到別太受人尊敬才是。

所謂的花甲之年啊，好像做什麼都可以了，就算是強姦或是些淫穢的勾當（笑）。不過我是知識分子，所以無法強姦啦。若是衝過去襲擊對方時卻站不起來，那要怎麼解釋才好呢。想太多了，哈哈哈哈哈！

這樣什麼也不能做，一定很糗。湊過去，對方閉上眼睛了，卻站不起來，你說是不是很糗啊。現在的女孩子，動不動就會寫在筆記本或上電視什麼的，她們會說荒木果然只是說大話而已（笑）。不過，我倒是會跟對方說：「我身上帶了可顯示日期的相機呢。」這句話才是絕招喔，然後就會讓我拍照了，攝影家還真是占盡了便宜呢。

雖然我盡說些不正經的話，但所謂的人生，活著這件事，要如何

第10章・「日付け」藝術論　198

⊕ 春夏前衛時裝秀

前衛女孩（avant Girl）是以「前衛藝術」（avant-garde）和「女孩」（Girl）拼成的荒木自創語。二〇〇〇年夏天，荒木拍攝了穿上菱沼良樹二〇〇一年春夏作品的女性，總共一百人。

針對當時的拍攝過程，菱沼良樹寫道：「荒木在一天內要拍攝五十位模特兒，連續兩天都在烈日下展開了令人歎為觀止的作戰。」此外，「這次的攝影工程，不但沒有造型師，連髮型和彩妝設計師都沒有。」拍攝作品刊載於《NOBUYOSHI ARAKI百花百蝶》攝影集（二〇〇〇年講談社International）。

找到活下去的力量呢，我這個人呢，對愛情或是那些複雜難解的事物沒轍。如果我重視的人死了，我會感到自己的生命力倍增。前些日子我曾想過寫這類的事，結果後來想想也就算了。我放──棄。

不過確實如此喔，重要的人死亡會讓我發現生命的可貴，發現活著是一件多麼美好的事。我想過把這種想法寫下來，不過太害羞了，寫不出來。從拍照到展示，所謂的攝影家，就要能把滑稽的一面毫無遮掩地暴露出來，也就是要願意跟別人分享自己的人生。反正，就是紀文⊕的山芋魚肉餅和甜不辣啦，哈哈哈哈哈。

所以我是不可能那麼帥氣的啦，有拍到滿頭大汗的時候，也有趁著忙亂時說些「咒語」，然後用舔過的手指去摸女生的乳頭再拍到自己的指紋之類的事。我這麼偉大的藝術巨匠，做這種事不太妙吧。

不過，我會刻意做那種事喔，去「作弄」對方。哎，其實沒什麼

⊕ 紀文
編注：專門生產魚肉醬（surimi）的老牌食品公司「紀文食品」

理由啦。理由，所謂的理由，不都是編造來的嗎？

第十一章
拍攝韓國

韓國的回憶
在生和死之間往返
街道一定要潮濕
被攝影要含主體性
攝影，是被現實所觸動的事物

韓國的回憶

我最近去了一趟韓國，至今已經去過七八次了吧。嗯……第一次去是為了拍攝《首爾物語》⊕，和中上健次⊕一起去的。中上先生呢，他不是不能寫，只是寫得很慢……我等得不耐煩了，便跟他說：「我們去韓國玩吧。」於是兩人假借拍攝外景之名跑到首爾。

第一次去韓國時，因為有人說首度造訪的話，禮貌上要從釜山港入關，於是我們便從下關搭船過去。記得是一九八四年的一月還是二月的事吧，十六、七年前了。

我依稀記得當時開進釜山時，他們沒有讓我們立刻下船，我們就這麼在船上一直等到天亮，困頓三小時才下船。和我們一起搭船的「在日」⊕那些人，原本和我們以日語交談，但隨著船越來越靠近釜山，都開始說起了韓語，這件事直到現在我仍記憶猶新。

⊕《首爾物語》
一九八四年五月由巴而可出版。中上健次撰文，荒木經惟攝影。

⊕中上健次
（1946~1992）
出生於和歌山縣。一九七六年以《岬》獲得第七屆芥川獎。中上著有《胡同》《水上》《荒神》等作品。

⊕在日
原意為「在日本的外國人」，但現在「在日」一詞多用來表示「在日本的韓國人」。

另一件令我印象深刻的事是安全檢查。我當時早已聽說他們的安檢非常嚴格，雖然對日本人會較寬鬆，但對於「在日」的韓僑卻非常嚴苛，連對女性也是，聽說幾乎要全裸檢查……雖然我沒親眼看見，無法斷定，不過我想即使不至於全裸，感覺上也是連內衣褲裡面都會檢查，因為她們還被帶去別的房間，應該是要檢查屁股裡有沒有藏東西吧！

那是一種欺負喔。同行的韓國人受到不一樣的檢查，檢查得極為仔細，這是在欺負「在日」的那些人，一種找麻煩的行為。

我初次到訪韓國的印象，大致就是這樣了。我們到釜山時已經是清晨，因為釜山是漁港，上船的地方有個早市。我第一個拍攝的地方，應該就是釜山的早市吧，記不太清楚了。第一張拍的好像是到早市買菜的歐巴桑，那些「OMONI」⊕……

然後，那裡的攤販請我們喝「真露」，一種韓國燒酒。我拍了到早市買菜的媽媽們，還有買章魚配燒酒來喝的攤販。也忘了對方是因為拍照才請我們喝燒

⊕ OMONI
韓文，「媽媽」之意。

酒，還是因為請我們喝燒酒，我才幫他們拍照，這部分記不得了。不過，才吃第一隻章魚，我就拉肚子了。

這次啊，雖然也想去吃以前吃過的章魚，不過我們去的那段時間，連續五天雨下個不停。聽人家說連夜豪雨的時候不能吃生魚片，當地人說的，所以我們就沒吃了。這次沒有去釜山，只待在首爾。

在生和死之間往返

在和中上先生同遊韓國之後，我又為了廣告工作去了一趟韓國。當時曾經流行一句廣告標語「知識分子小源的暑假」⊕，大家還記得嗎？我們就是為了那個工作到濟州島出差。後來因為《太陽》⊕雜誌的工作又去一次，還有拍攝《SWITCH》時也和李良枝小姐一同去過。

中上先生曾經說過：韓國，首爾，其文化與文學都是由巷弄繁衍而來。不過

⊕ 知識分子小源的暑假（インテリげんちゃんの夏休み）
一九八五年日本「新潮文庫」採用的廣告標語，成為當時坊間的流行語。

⊕《太陽》
一九六三年由平凡社創刊，以視覺影像為主的月刊雜誌。這本雜誌所主辦的第一屆「太陽賞」就是由荒木經惟獲得。《太陽》雜誌於二〇〇〇年底停刊。

我認為並非只有韓國，這說法放諸四海而皆準。因為文學起源於巷弄，我便請中上健次帶我去細雪紛飛中薄雪逐漸融化的韓國巷弄。我在那裡捕捉到很好的畫面，在首爾的巷弄裡。

對我來說最有趣的，莫過於小巷弄或街道了。不知為何就是有一股想要鑽進巷弄去街拍的衝動。此行我很想再到前次留下深刻印象的「月之村」走走，那是一個非常貧窮的地方，我上次拍照時在那裡看到太地喜和子⊕呢。不是太地喜和子本人啦，而是我擅自取名為「太地喜和子」的小女孩，哈哈哈哈哈。

這次請人再帶我到那裡去，小巷內的道路已經鋪修過，變得稍微平坦些，但仍然有些凹凸不平。而且又遇上雨天。這次的雨和上次的雨在感覺上重疊了，雖然分別是冬天和夏天，但雨水因為斜坡而沿著道路嘩啦嘩啦往下流的景象，一點也沒變。

拍攝條件這麼糟，只能指望太地喜和子了，非出現奇蹟不可。結果當我說「少女要出現了呦」，小女孩就出現了。就這麼拍攝到名作，嘿，挺有意思的吧。

⊕ 太地喜和子（1943~1992）
東京都出生。接受完演員訓練班培訓後，進入日本代表性劇團「文學座」。因演出山田洋次的《男人真命苦，寅次郎之晚霞漸淡》而獲得昭和五十一年度電影旬報賞及報知電影賞的最佳女配角。一九九二年因車禍過世。

雖說道路已經重新鋪整過，但路況還是很糟糕哩，坑坑洞洞的。當時下著很大的雨，雨水整個灌進鞋子，差不多到了腳跟的高度。我在大雨中一面埋伏著等待少女太地喜和子，一面拍照，這時候，嗯——桃色美少女出現了！撐著桃色雨傘，穿著桃色雨衣的小女孩出現了。所以我說無需刻意營造連續鏡頭（情景的流動），因為被攝者本身已充滿戲劇性，這是千真萬確的喔，小女孩身上也有豐富的劇情和故事，所以我只要將那拍下來就好了。

不管是小巷、少女，或是貓，這種對拍照欲罷不能的（強迫）心態是從哪裡來的呢？我也不太清楚，不過我應該會一直拍下去吧，因為攝影就是我的生命呀。一直拍，「攝神」就會降臨，我亂說的啦，哈哈哈哈哈。

活著，生，與死。對於生與死的愛，那就是攝影。隔著觀景窗，你會一直不斷聽到快門聲喔，一直聽下去，那聲音的感覺就會越來越傾向於無的狀態。一直按下快門的話，那快門聲就會停止喔。我認為，那就是最接近「死亡」的瞬間。在生與死之間來回不停遊走的，就是攝影了吧。

⊕ PENTAX的LX
一九四三年開始生產，於一九九二年停產。東京都旭光學工業為了紀念創立六十週年，於一九八○年推出的紀念機種。35mmTTL-AE單眼相機。
幾乎完全防水，內建防塵的密封構造，高精準度及堅固耐久的機身為其特色。

⊕ 微距鏡頭
近攝專用，為了拍攝放大影像而設計的鏡頭。

⊕ 環形閃燈
環形的閃光燈。閃燈的發光部分為環形結構，只要將它如遮罩

街道一定要潮濕

本次的首爾之行是為了雜誌的拍攝工作，但我並沒有帶齊平時攜帶的配備，只帶了富士的6×4.5標準和廣角兩台相機，還有一台TC-1輕便相機。我這次也想拍攝食物，所以帶了PENTAX的LX⊕，再加上微距鏡頭⊕和環形閃燈⊕。拍吃的就是要邊拍邊吃。

我用富士6×4.5中型相機拍攝雜誌封面，並請我的助手（野村）佐紀子⊕幫我按快門。因為我這個人滿適合當小丑的，也不知為何就是很想入鏡呢（笑）。

雜誌的特集標題是《TAKE "A" SEOUL TRAIN》⊕。這個詞有許多涵義，也是由雙關語組成。剛開始的構思是《TAKE "A" TRAIN》，意思是「搭乘A列車出發」。

然後，我想改成「ARAKI，搭火車去韓國」這樣的感覺，於是演變成「A

般組裝於鏡頭前端，即可拍攝出毫無遮影的影像。

⊕（野村）佐紀子
一九六七年出生於山口縣的女性攝影家。自一九九一年起向荒木經惟拜師學藝。出版過攝影集《裸的房間》《裸的時間》等等。荒木都叫她「SAKIKO，SAKIKO」，對她相當疼愛。

「TRAIN」加上「SEOUL」，「SEOUL」結合了韓國首都首爾、藍調、靈魂等三種涵義。SOUL TO RAIN，火車和雨天，反正就是瞎掰一通。

不過啊，還好首爾那時候是雨天喔。如果連雨都沒下的話，韓國是很索然無味的，灰塵又特別多。街道，還是要溼漉漉的才好哩，骨碌骨碌地，哈哈哈哈哈哈。

因為下雨，我們的身體都凍僵了，就去喝韓國參雞湯⊕暖身子。可以溫暖身體的，就屬女人和參雞湯了！他們問我：「老師，您想要吃什麼呢？」我就說：「這時候，來碗參雞湯最棒了。」我們的當地導遊也附和：「下雨天當然是去喝參雞湯嘍。」果然，人類的身體會自然而然想吃這種食物喔。我們到新村一家有名的參雞湯店，結果居然客滿了。

被攝體蘊含主體性

⊕韓國參雞湯
在仔雞的腹部填入糯米、大蒜、紅棗、高麗人參、松子等食材，慢火熬煮而成的韓國風味雞肉鍋。

在首爾的晚上我們去喝了「Chi-Chi調酒」，可能是因為喝了酒，我喉嚨痛的症狀因此惡化，喉嚨很不舒服。在喝酒的地方，一進入超大型包廂馬上就來了一堆小姐，大家開始自我介紹。所謂自我介紹，就是把上衣扒光露出乳房，把裙子脫下來露出陰毛，然後說：「你好，我是金賢姬——」⊕。那些女人是用這種方式來自我介紹的。

當然不是真的金賢姬啦，我已經忘了她叫什麼名字了啦，只是打個比方而已（笑）。總之，那個叫做金賢姬的女人把乳房、陰毛和屁股露出來給我看，有好幾個女人都用這種方法自我介紹呢，真是吃不消啊。

然後我對她說：「那位金賢姬小姐，請過來一下。」結果，她就為我特製了一杯「Chi-Chi調酒」。她把桌上的酒倒進玻璃杯裡，把那玻璃杯蓋在自己的乳房上，嘿咻一聲，就用自己的乳房罩住了喔。接著，她把乳房轉呀轉地晃，然後拿酒給我喝。我呀，喝了那杯「Chi-Chi（與乳房同音）調酒」，然後就吃不消了，哈哈哈哈哈哈！

⊕金賢姬

一九八七年十一月發生的「大韓航空飛機爆破事件」的嫌犯之一。因韓國政府給予特赦而免於死刑，據說目前仍居住在韓國。

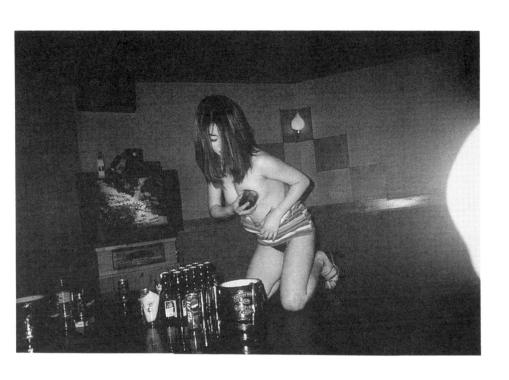

怎麼聊到「Chi-Chi調酒」了呢，應該要聊攝影的事才對吧。話說佐紀子用富士的6×4.5相機拍攝了我在停車場的照片，就在瞬間，那個……曝光值是用自動的喔。可能是相機也開始適應韓國了，成果相當不錯。畫面有點偏暗，要說偏暗也有點怪，但把韓國的巷弄氣息拍得太淋漓盡致了，真傷腦筋。把韓國拍得太貼切，倒不如拍得差不多就行，你說對吧？重點在這裡喲，剛剛也有說到這次用了PENTAX的LX加上近攝鏡頭來拍攝食物，這部分我還拍得挺熱衷的。拍吃剩的韓國泡菜啦，火鍋等，食物差不多都有拍到。

簡單地說呢，我非常喜歡凌亂不堪的畫面。大概是喜愛那種質感和猥褻，一種雜亂不堪的感覺吧。桌上吃剩的菜餚、杯盤狼藉的場面，都讓我著迷不已。

我有一本攝影名作《食事》⊕。拍攝暫時出院回家的她（妻子陽子）所烹調的晚餐，我用彩色底片一口氣拍攝下來，但感覺那樣還不夠，於是把其中一部分轉為黑白，並出版成攝影集，那算是我人生的高峰吧，一頓非常感傷的晚餐。我到現在仍然常常拍攝餐桌上的食物，在家裡，我會拍花和食物。而一台在微距鏡頭上加上環形閃燈的LX，也總是擱在餐桌上。

⊕《食事》
一九九三年，由日本MAGAZINE HOUSE出版。荒木在書中寫道：「飲食，是前往死亡路上的一段激情。」

仔細想想，攝影本身包含了所謂的謊言和真實，混合了「虛」與「實」。但我不去思考，只是全心全意按快門。因為我本身不具主體性，拍照的主體性在被攝體身上。我之前說過，故事蘊藏在被攝體裡，這和現在說的是同一件事。

我並不想去了解什麼是主觀，什麼是客觀，或許是因為我根本不具備客觀性。

或許有些人拍照是為了留下某些記憶。但對我而言，照片，也許就是因為想要忘記才拍的，在拍攝的瞬間，記憶會消失。我將記憶交由相機來存取，當它變成了照片，就會孕育出新的記憶來。

我常說「照片裡包含了過去和未來」，那「現在」呢？我認為相機是拍不了現在的。雖然按下快門的瞬間是「現在」，然而當影像成為照片，我們所看到的就是「過去」了。

攝影，是被現實所觸動的事物

這次的韓國行非常短暫，所以沒有四處探訪。主要在一些私密空間，一些極為私密的地方拍照。如果要我分類的話，我可能會把此次的照片歸在「異國的鄉愁」部門吧，這次是為了拍出自己而去的。

小巷弄的牆壁，或是沿著斜坡流下的雨水，我毫不遲疑地拍下這類景象。還有與前來偷看我拍攝的「AGASI」⊕ 及「OMONI」相遇，就構成了這次的韓國之旅。首爾街上多了許多新穎的高樓，道路也經過翻修，姑且不論好壞，我所拍的首爾，還是保留了舊時代的氛圍。

上次去韓國的時候適逢夏天，孩子會在雨後的巷弄裡奔跑嬉戲。這樣的景象也在日本戰後的東京街頭出現過吧。重新鋪好的柏油路正中央凹陷了一個大洞，水就積在坑洞裡，孩子們踩著水玩鬧著。

我好像聽到什麼「哈木泥打」（笑），那裡的歐巴桑大聲嚷嚷的聲音。她說

⊕ Agasi
韓文，「女兒」之意。

「泥它用走抗空吉打呦」什麼的。這是我胡謅的韓文啦，不過那裡的媽媽就是說了這些話喔，這就是韓國。媽媽扯著嗓門喊「喂，小明回家嘍──」之類的，一定是這樣的。

或是說著「洞裡面有垃圾還有泥巴呦，小心會弄髒呦，不可以跳到裡面去玩呦──」像這樣的對話會在我的腦海中浮現。我看著首爾的街道，車子奔馳而過，積水濺上兩旁的道路。我可以感受到路上還留著鄉下地方的氣息。

我們離開巷弄之後，就去參加妓生宴⊕了（笑）。這裡的妓生不太上道喔，既沒有才藝又不會取悅客人，真的很糟糕欸！反倒是我費了好大力氣逗她們開心呢。

跟她們講冷笑話已經行不通了，我每次去韓國時，在暖炕上說「NOBOSEYO」就會引起一陣哄堂大笑。因為暖炕上面很暖和，所以我就會將「YOBOSEYO」⊕故意說成「NOBOSEYO」。不過這次還真不湊巧，剛好遇到夏天了，哈哈哈。

⊕妓生宴
韓國的妓生相當於日本的藝妓。但在現在的韓國，意思類似「酒店小姐」。以前提到妓生會聯想到賣春，但並非完全相等。

⊕「YOBOSEYO」
韓文的招呼語，類似「喂」的意思。

就算唱了「挖是笨蛋呦——」妓生們也完全不為所動，讓我有點不知如何是好哩。我還唱了「馬格利⊕燃燒起來了，因為是太陽——」這個她們也不笑。哎，可能因為沒給錢吧，還是因為之前去的那家不太正經啊，上次一定是去到那種可以馬上帶出場的地方吧。

這次聽說韓國的現代美術館要為我籌辦展覽，針對此事我拍攝了足夠的量回來喔。攝影，一定要有足夠的看頭才行。我認為從原有的照片裡挑選作品，是愚蠢又無知的行為。我與被攝者共有的時光本身便有其重要的意義。不是空間，而是時間。攝影拍的是時間。

只有一兩張佳作是不行的。所以啊，聽起來可能像是在講反話，但倘若我的被攝體是女性的話，我想用一張照片去顛覆她的人生。除了與被攝體共有的拍照時光，其他的事我一概不感興趣。

本篇最後要講一些比較正經的事。攝影，是無法讓人看見現實的。攝影和現

⊕馬格利
韓國庶民喝的酒。以米製成，顏色混濁，酒精成分大約是八％，上半部澄淨的部分稱作「通通酒」。外觀與白酒相似。

實不同，攝影是現實所引發的事物。而謊言本身更貼近現實。所謂的現實，其實是幻想中的真實。

第十二章
拍攝鑒真和尚佛像

打造肖像這只會去按照實物拍攝，並不是攝影
佛像攝影之後，那張也是我，還有更多的我
像的人決於開始，見到面之後才開始
取景才開始，那張也是我
絕對是色鬼
對雙眼

打造佛像的人絕對是色鬼

我為了世界十大攝影家拍攝鑑真和尚佛像的企劃，去了一趟奈良的唐招提寺。這次企劃邀請的攝影家有貝爾納·弗孔（Bernard Faucon）、文·溫德斯及韓國的創作者等。日本的攝影家則包括不幸於前些日子過世的植田正治⊕，以及大西成明和我共三人。

相隔四十五年，上次去唐招提寺是國中畢業旅行的事了。但是至今為止，要說「面對面」也很奇怪，不過我還沒有面對面拍攝過佛像呢。「鑑真和尚之像」⊕因為一種脫活乾漆造⊕的製作方式而顯得非常肉感。因鑑真和尚失明，佛像被鑄成閉著雙眼，但我仍感覺他彷彿還活著。所以，這只能以拍肖像的方法來拍了，我決定往此方向著手。

說了或許很失禮，但是寺廟方面居然沒有在我們剛到時就立刻讓我們拍攝哩。第一天只能參訪。請他們開帳⊕的時候還要我們先燒

⊕世界十大攝影家拍攝鑑真和尚佛像

拍攝成員包括：Sheila Metzner（一九三九年，出生於紐約布魯克林）、具本昌（一九五三年，出生於韓國首爾）、大西成明（一九五二年，出生於日本奈良）、汪蕪生（出生於中國蕪湖）、Bernard Faucon（一九五〇年，出生於法國普羅旺斯）、Joan Fontcuberta（一九五五年，出生於西班牙巴塞隆納）、Mike Starn與Doug Starn（一九六一年，出生於美國紐澤西）、文·溫德斯（一九四五年，出生於德國杜塞爾多夫）、荒木經惟。

植田正治是原本的十位成員之一，卻在出發前不幸因急性心肌梗塞過世。其攝影作品集結於《GANJIN》（GBS出版）。

⊕植田正治（1913~2000）

日本鳥取縣境港市出生。一九五四年以《架下的水面》《湖之杭》獲得第二屆二科賞。一九八九年獲日本攝影協會功勞賞。著有《沒有聲音的

香，真是辛苦。

參觀的第一天剛好是雨天，ＴＢＳ的採訪團隊抵達後，草野滿代⊕小姐也加入了，和我在寺內的土地上共撐一把傘。我拍攝了樹木的根、被我擅自取名為「抹茶池」的綠色池塘等景物。

隔天，我們開始迅速拍攝鑒真和尚及供奉在別處的菩薩與如來佛祖等。若不看圖錄，我實在記不住名字。這裡有千手觀音像、藥師如來佛像，以及眾寶王菩薩立像等等。因為都是木材製作，所以有的佛像臉孔已經腐朽，產生裂痕，或是缺隻手。我被那部分吸引，感受到無與倫比的魅力。

乾漆菩薩行立像的手幾乎已經斷掉，脖子以上的部分也不見了，還有沒有脖子的如來形立像，太厲害了。有些人不知道如何拍攝佛像，不過我對拍攝後的完成品很有信心呢。

記憶》（一九七四年，日本相機社出版）、《植田正治──我的攝影作法》（二〇〇〇年，金子隆一編製，ＴＢＳ大英百科全書出版）等。

⊕ 鑒真和尚之像

西元六八八年出生於唐代揚州江楊縣。受到遺唐史船隻前往中國的兩位日本人委託，決定違抗國法離開祖國。第一次渡航計畫因徒弟告密而失敗。西元七五三年，第六次東渡才成功抵達日本。此時鑒真和尚已近六十六歲。西元七五九年，設立唐招提寺作為研究戒律的學校。西元七六三年，鑒真和尚與世長辭，享年七十六歲。

據說André Malraux曾說：「（此佛像）將東洋的神祕之處表達得淋漓盡致。與『米羅的維納斯』相較亦有過之而無不及。」亦有芭蕉詩歌對此吟詠「新葉滴翠，摘來拂拭尊師淚」。佛像被列為日本國寶，高八十公分，據說比例與本人完全相同。

有一尊如來形立像完全沒有脖子。我看到時甚至在想，說不定製作佛像的人是為了千年後來觀看的人而如此打造的。我深深地受到吸引。剛開始，我的視線一直被佛像極具官能性的腰部和大腿所吸引。製作這尊佛像的師傅，絕對是個色鬼，一定是這樣，我說這種話一定會被罵吧。不過我認為，佛像想表現的是一種肉感，或是女性官能的一面。佛像看起來很肉欲吧？比起普度世人，神佛的存在應該是為了讓這世界更快樂吧。哎呦喂，我這樣說會不會被罵呀？

所以，我一股腦兒地對著不知該稱為「官能」還是「觀音」（兩者日語發音相同）的菩薩佛像拍個不停。不過，我一開始沒有拍成肖像照，而是先從局部，也就是大腿的部分開始拍。

然後啊，真的，「咚」地一聲，當我心無旁騖地拍攝時，抬頭一看，竟看到脖子以上那原本不應存在的頭部。臉部長什麼樣子我已經忘了，但當時確實看到了菩薩的臉呢。

⊕ 脱活乾漆造

日本奈良時代興盛的佛像鑄造法。在泥作的佛像雛型上，以粗麻布重複塗抹三至六層的漆液，拔取中間泥土和木芯栓後，在原處置入新的木芯栓，並在粗麻布上再堆高木屑漆，然後加以塑形。鑑眞和尚像則多了一道塗色修飾的加工程序。

⊕ 開帳

譯注：日本的佛教寺院允許參拜者進入參拜或供奉佛像之前的儀式。亦稱為「開龕」。

⊕ 草野滿代

日本新聞節目「筑紫哲也NEWS23」主播。

沒有臉部的肖像。剎那間我似乎看見什麼，就是現在！我立刻按下了快門，喀擦，然後便停止拍攝。這樣就大功告成了。雖然當時我什麼也沒說，但確實被拍攝時的一陣寧靜感給撼動了，哈哈哈哈哈。

嗯，所以我說我什麼都能拍啊。說了這麼多，其實，我只是想說這件事啦，哈哈哈哈哈！

肖像攝影取決於雙眼

總算可以拍攝鑒真和尚像了。佛像也是非常豐滿，雙眼緊閉，是活靈活現的一尊坐像。

鑒真和尚像雖然高度不到一公尺，卻是很實在的肖像雕刻。若由

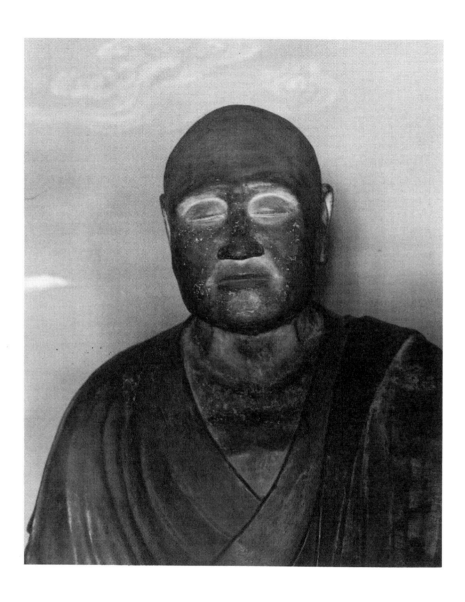

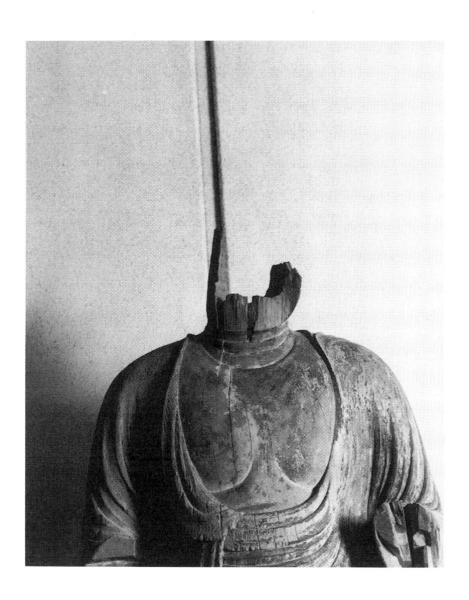

側面仔細凝視，會看到一位老僧，鬍子等細部都刻得很細緻，眼睛部分可以看到睫毛，而且，耳朵裡感覺還有寒毛，刻畫得如此鉅細靡遺呢。

所以呢，只有以拍攝像肖像的方式表現了！國外攝影家希望用閃光燈來拍攝。但是我呢，不打任何光線，而是請他們將佛堂的窗戶全部打開，讓自然光進入。就這樣完成這次的拍攝。

受託拍攝這樣的題材，一般攝影家都會想採用人工光源喔。因為想要占為己有，透過人工光源的照射會讓表情產生變化。若可以用人工光源，我也會使用，打出各種絢麗的燈光。但是，拍完若是回頭檢視，會知道沒打光的照片是比較好的。即使嘗試各種不同的人工光源，最後仍要回歸以自然光源來拍攝。這點呢，我在拍攝前早就察覺到了。

我在拍照時，無論打光與否，都會播放音樂來拍。但是，結束前

我一定會請他們把音樂關掉，然後在無聲的狀態下拍攝。我想將全部化為「空無」後再拍，不是要拍空無的光，而是拍出佛像原始的面貌。拍攝佛像，或許就要回歸到平時莊嚴寧靜的狀態來拍吧。

如果對方（鑒真和尚像）是閉著眼睛的話，那真是遇到強敵了，因為肖像攝影完全取決於眼睛。肖像所有精髓都濃縮在雙眸裡呢。肖像攝影，就是要看著對方的眼睛拍攝，才能看到眼神的動向。睜開的眼睛，可以說是毫無防備的。

但是，鑒真和尚卻是閉著眼，而且感覺還活著。嗯，死後閉上雙眼的照片我已經拍過我老媽，我母親的死亡。拍攝這種照片也非常艱難。愛，敬仰的心情，和真誠的心等，都必須設法從閉上眼的臉孔上拍出來。我費盡心思，找到她最美的角度來拍攝，因為對方已經不會再做任何動作了。一般的人像攝影，被攝者會以眼神來接收攝影者的訊息，透過眼神傳送的情感來回交流，才能順利拍攝。

然而，屍體卻是一種靜物拍攝⊕，這很困難。閉上眼睛的肖像真的很難拍，更何況鑑真和尚雖然閉著雙眼，看起來卻像活著般。有一派說法是，鑑真和尚的左眼，其實還能看見餘光，是否在悄悄地偷看我們呢？只是有此一說啦（笑）。

去了之後才開始，見到面之後才開始

聽說鑑真和尚並不是完全失明，就是聽了這件事，害我一直覺得對方似乎還看得見……因為有這種感覺，所以一開始用彩色底片拍，但後來還是回到黑白底片。

一旦決定用黑白來拍，事情就好辦了。然而，照片洗出來後卻讓人覺得有點「不景氣」，說不景氣也不是，總之就是缺乏張力，因此我在背景塗上了顏色。

⊕靜物拍攝
不需投入感情，單純的物體拍攝。

鑒真和尚像的背後是一幅東山魁夷⊕老師的畫作，我就在照片的背景上作畫。雖然對東山先生很過意不去啦⋯⋯但是照片中的鑒真和尚佛像，我就完全沒有加上任何東西了。我認為一定要這麼畫，所以昨天就加上去嘍。在眾人面前展示（作品），一定要添加些鮮豔的色彩，這是我此刻的心情。

對東山老師真是對不住，但我不喜歡靜止、沉穩的天空，所以就幫天空上了色。畫裡海洋與河川的交界無法分清，將海和天空混在一起似乎也無妨，我畫上的紅色顏料或許代表血水，或許是鑒真和尚當初來到日本時看到的第一片夕陽。我就是想在畫面上添加些紅色或朱紅色，至於理由，之後再加上去即可。上色時，直覺地想用銀色。我主要用了銀和藍這兩種顏色。

我其實也沒那麼為所欲為啦，還是會向世人訴說肖像雕刻作品的美妙之處，找出優點並展現在大家面前。所謂的攝影，也扮演了這種角色。不過，只屬於兩人間的、想把鑒真和尚拍成專屬我自己的

⊕東山魁夷（1908~1999）
神奈川縣出生。一九二九年就讀東京美術學校時入選第十屆「帝展」。一九六九年獲頒文化勳章及每日藝術大賞。供奉鑒真和尚坐像的御影堂放有東山魁夷的佛龕屏畫和全障壁畫。

……這樣的想法也在心裡拉扯著。但一開始時，我還是拍了大家認定的、固有的佛像形象。

但是，約莫三十分鐘後，我又覺得那些也無關緊要了，我開始把佛像當成和自己對峙的對象在拍。雖然也知道要如實呈現，但卻愈來愈往其他方向拍。

我還是有一點攝影家的精神啦，所以覺得這樣拍無法看到精髓。攝影，還是必須含有死亡的要素，肉欲的感覺也要表現出來，這類的想法還是會跑出來。

然後，我一樣在照片上作畫。必須超越佛像照的框架，將我現階段對攝影的想法表達出來。所以，在照片的呈現上，必須注入我的能量，拍照方式不是以自己欣賞的角度來衡量。

我開始拍攝，心裡懷著對鑑真和尚像以及對佛像鑄造者的敬意。

據說有許多攝影家也去拍攝過鑑真和尚像，他們會在背景擺設裝飾或生起營火，費了許多工夫。我想他們應該是在查過資料後拍出了自己心中的佛像吧，認為那樣才是創作。

不過，攝影並非如此。首先，要先到現場才能開始思考。一定要見到面才能開始。又在亂說了，我只是嫌蒐集資料太麻煩，才用自然光源來拍的呀。

這張是我，那張也是我，還有更多的我

我帶了6×7的PENTAX相機去，然後把鏡頭換掉。我特地換了一支魚眼鏡頭⊕，但這並不是走偏門的拍法，而是和被攝體的對話喔。想將對方放在宇宙，或是放在可觸摸到的位置來拍，是一種探索或沉思。因此，並不是偏門的拍法。我想說的是，被攝體是無論用什麼鏡頭都可以呈現的對象。

⊕魚眼鏡頭
在鏡頭前端置入大型凹鏡，可將一八〇度光線屈折至九〇度左右的圓錐內，並使後方的鏡片組對準焦距的鏡頭。

平時我是不用魚眼那種特殊鏡頭的。但是鑒真和尚本身擁有非常大的能量，好像會對人說：「來吧！從任何角度拍過來都沒關係。」在形式上，我的拍法是向鑄造佛像的人致敬。但，攝影應該要讓人忘卻原創者是誰，針對佛像本身去呈現就好了，不是嗎？

我也拍攝了很多可以製成明信片的照片。我會推薦他們「這張照片很不賴喔」（笑）。要製成明信片的照片，如果性質太過於「私寫真」，或照片太富藝術感的話，容易引起爭議，很麻煩的。能過關的照片，還是要盡量讓它安全過關，這點常識我還是有的喔，哈哈哈哈哈！

我拍攝的照片，經常被人家形容為「一眼就看出來是荒木惟拍的」。不過，若不能讓看照片的人完全沉醉在照片裡，讓他們腦中、眼中完全忘了拍攝者是何人，還是不行的。

我呢，還想讓荒木這名字多多多曝光哩，雖然已屆花甲之年，今後

應該還是會拍攝很多很多照片。就算嘴巴不能說話，或是我也消失了，我還有我的照片可以代替我發言呢，對嗎？

如果是參加攝影比賽，大家都會設法讓自己的作品脫穎而出。大家都認為，如果照片無法一眼被認出，就不是創作或是藝術了。特別是外國人，這種想法更強烈喔。畢竟大家都是人啊，「從本世紀到下個世紀，最偉大的攝影家就是ARAKI！」都希望能被如此認定吧。

如果啊，我心中也有這種強烈想要成名的欲望，現在就不僅如此了吧。真是的，房子都不知道蓋幾棟了呢，對吧？

只按照實物拍攝，並不是攝影

談到佛像拍攝，就不得不提及土門拳這號人物了。那個人相當頑

固，看起來似乎是什麼都想據為己有的攝影家，不過我的看法有點不同。那個人將鑄造佛像的時代、鑄造之人，或是對佛像的虔誠信念，以更誇張的方式呈現出來。

也就是把物體拍得比實體大。我也想拍出比實體大的佛像照片。告訴你吧，如果只拍成實物大小，那並不是攝影。只能算是機械化地拷貝實體而已喔。

「可惡，看我把你拍得比實體小！」「看我把你拍得更大！」面對被攝體時，沒有這般心態是不行的。土門拳先生就有這樣的氣魄，他會找出具特殊性的部分。土門拳所拍攝的佛像，就是在強調這種差異。所以說土門拳拍攝的佛像，是自我的佛像。至於我呢，就是情色佛像嘍（笑），表現出佛像的情欲面相，哈哈哈哈哈哈！

說到佛像攝影流派，大家都說我的攝影風格鐵定不會被歸類為佛

像攝影。不過，不論佛像或其他主體，我都是以人類，以人的感覺在拍。不管怎樣，我都不想將佛像拍成物體。如果覺得佛像已死去，我會試著讓佛像再度甦醒，抱持著為佛像注入紅色鮮血的心情來拍。

鑒真和尚並沒有死去，他看起來栩栩如生。雖然眼睛閉上了，但這是在告訴我可以和他正面對決。這和死後闔眼的人不同。應該說，他只是剛好在最神采奕奕的時候閉目養神，或是失明了的感覺。

據說鑒真和尚花了十二年光陰，千里迢迢來到日本。即使被徒弟密告、受到逮捕，或遭遇船隻翻覆等苦難，也無法阻止他來日本的決心。這一切不禁讓我想了解他究竟是何許人也，因為我正和這樣的人正面交手，透過觀景窗窺探敵情，與他交戰。忽然間，他對我稍微睜開了一下眼睛！左眼稍微睜開了一下，哇，難道是在對我拋媚眼嗎？呵呵呵呵呵呵呵呵。

第十三章
世紀末的攝影

何謂「世紀末的攝影」
影子是留戀，是切戀
所謂的時代或空間，都來自於我自身
用相機來切割工作和私事
看著陶醉的另一個自己

何謂「世紀末的攝影」

今年我適逢花甲之年，通常攝影家都會整理出一本攝影集作為紀念，以我而言，就是《寫真私情主義》。此時心裡的感覺不是不安，是有一股騷動，想將自己的照片以世紀末的形式記錄下來。

這本攝影集目前尚在製作中，碰巧法國詩人阿蘭・儒弗瓦⊕來到了日法學院，邀請我參加一場對談。我們還將學院走廊臨時改建為會場，辦了一場小型攝影展。

據說儒弗瓦是小說家，也是優秀的藝術評論家。他和詩人吉田岡造⊕是舊識，而我也是因為這層關係才接受此次邀約，並為展覽挑選一些照片，也拍了新作。本次在攝影展展出的作品，出乎大家意料，都是些很安全的照片，那是因為要展示在學院走廊啊。雖然我想展示的是裸女和人妻的情欲照，或是緊縛之類的照片，可惜被拒絕了。攝影展的主題就定為「世紀末的攝影」，我現在就是這般心情啊。

⊕阿蘭・儒弗瓦（Alain Jouffroy）

一九二八年出生於法國的詩人暨藝術評論家。著有《自由的自由》詩集，《比夜晚更漫長的夢》、《視覺革命》等書。阿蘭與吉田剛造與荒木的座談會刊載於二〇〇一年二月號《昂》（集英社）。

⊕吉田剛造

一九三九年出生於東京。詩人。著有《出發》《黃金詩篇》等詩集。

所以，我想製作一本書名為「世紀末攝影」的攝影集，不錯吧。若從現在開始拍攝……今年是二○○○年，那麼就印二○○○本獨家限量版好了。請別人來負責編輯也可以，不過，我還是會親手挑選作品，自己選擇照片，用原創性的印刷方式……

雖然標題是「世紀末的攝影」，但這本攝影集裡也有我從自家搭乘計程車出外時從車上拍出去的照片喔。令人玩味的是，為什麼那樣的照片可以說是「世紀末的攝影」呢？現在的我認為，這種照片非常有世紀末的氛圍呢。簡單說來，現在所拍攝的所有照片，每一張都會成為「世紀末的照片」。並不是拍攝那種支離破碎的照片，然後拼湊一起，才叫做「世紀末的攝影」。當然，也會放那種照片，但是裡頭一定要加入這種從平凡至極的車窗拍出去的照片，而且是以Makina這種標準鏡頭拍的。

有人覺得那種標準鏡頭拍出來的照片，一點也沒有世紀末的感覺。但我構思的《世紀末的攝影》⊕攝影集裡，沒有任何事件，沒有任何誇張。所謂的世紀

⊕世紀末的攝影
二○○一年發行。限量推出二千本。
限量網路訂購。連絡處：
http://www.eyesencia.com

末，讓人感覺應該大張旗鼓吧，大家一般都這麼做。不過，這本不是。我放了很多日常的、非常普通的照片。

我還拍攝了從高速公路上偶然看見的六本木凹陷之地。凹下去一塊，也就代表大樓全都要拆除，土地改建的工程即將動工了。怎麼可以！我心裡想著，然後一口氣跳下車，走到工地周圍，偷偷摸摸地徘徊。我還扯開圍起工地的帆布，並拍攝內部。我看到了，一個不知該說是新建成還是已經死去的光景。

工地現場的鐵柱，一根接一根地架了起來，在廣大的工地上，工人小幅度地四處移走。啊，好久沒有這麼想裝上紅外線濾鏡拍照的感覺了。我想用6×7相機，搭配40mm的鏡頭來拍。那個工地現場讓我想這樣拍。於是，我拍下了那幅景象。

從車窗向外拍出去，與在施工現場拍攝的照片，看似完全不同。但同時思考著這兩種照片，我卻認為兩者並無相異之處，我想將它們排列在一起。

影子是留戀

我在愛情旅館裡拍照時，會冷不防地打閃燈喔。在Makina相機裝上閃燈，在做愛後或途中，「啪」地用閃燈毫不留情照下去，一種切割情感的感覺。一旦照射了閃光燈，情感就會消失不見。用閃燈照亮現場，嫌犯和證件照就是這種拍攝方法。先採用有陰影的，柔和而巧妙的燈光，然後，用閃燈致命一閃，斬斷陰影和情感！

這也是一種對自己本身的背叛吧。「砰」地，犀利地，我對陰影或陰翳還帶著一種依戀，所以照片上還有留戀的影子。而影子，就是留戀。現在沒有陰影的照片太無趣了，一定要有影子喔，沒有影子不行。現在年輕人拍的照片都很平面化，大家都想把影子修掉，避開影子來拍。我認為，影子是攝影中相當重要的要素，是不可或缺的。因此，拍照時無論如何我都要把影子留下來。

外行人來看，會覺得有影子的照片很不自然。不過，拍照這件事本來就是不自然的。影子真的很重要喔。所謂的「攝影」，也可以寫成「拍攝影子」。要

以「砰」的感覺把影子拍下來，若用「啪蝦——」那種軟趴趴的拍法，只會淪為單純的蠻橫和暴力而已。我所說的不是那種暴力，是一種溫柔的暴力。

所謂的時代或空間，都來自於我自身

要拍出影子，才算是真正的攝影，才能稱作在「拍東西」或「拍人物」。就是這樣，所以我現在覺得影子超有魅力，拍照時也會意識到陰影的存在。每張照片都有適合的影子分量，太多也不好，要有恰如其分的「影量」，我現在覺得那個有趣極了。

例如，我可以選擇把閃燈架在相機上方拍、以離機閃燈的方式拍，或是調整為四十五度製造陰影等，閃燈的用法有許多種。裝在Makina的那台閃燈可能會產生令人討厭的影子，不過，我現在反而會利用這樣的影子來拍。

我現在很想拍那種證件照般的照片，然後混入濃厚的情感。我也拍攝了一些

情欲人妻，照片中她們露出皺皺的下垂乳房，橫躺在岩石上享受日落前的日光浴。然後，我也會忽然覺得「兩隻雞雞排排站，真是令人期待呀」，然後把從京都寄來的十萬日圓高級松茸放進照片裡拍攝。我偶而也想加入一些這樣的照片喔。

不能一成不變，而是加入各種元素後再統一調性，所以這些照片非由我本人來編輯不可。「這個要這麼做，而那個要放這裡。」「對了，廢墟也要放進去！」「還是陽台那一張才對味呀。」或「還是早上起床後，從寢室拍出去那張才行呢。」如此這般。

這些已經在我的腦海裡成形了，時代、空間，只存在於我本身，不在其他任何地方。若沒有經由我一一拍下再親自編製，就拍不出世紀末的照片，也無法製作成這本攝影集。我必須把現在的靈感，邂逅的事，一鼓作氣地，把現在，在現在，現在的照片，感覺像是濃縮了二十世紀的最後一年。這樣很好，花一兩個月拍攝一整年份的照片。

《世紀末的攝影》（世紀末ノ寫真），這標題取得很好吧。這個「ノ」（的）用的很好，而且非用片假名不可。我很天才喔，有時早上一起床我會衝到陽台拍天空。大約是早上八九點，當我這麼想的時候，雲朵也頓時變得黯淡，此時，心裡若是懷著世紀末「ノ」一般的心情，會覺得連老天都在幫忙呢，天空為了我一直不停變換容顏，不讓我從陽台離開。

是這樣，哈哈哈哈哈哈哈！

太有意思啦！真是的。只要我認真起來，又會有兩三個好女人出現吧，一定是這樣，哈哈哈哈哈哈哈！

用相機來切割工作和私事

提到「世紀末的攝影」，不免讓人感到沉重，但是，我就是想變得嚴肅又真摯。我似乎一直在逃避這種嚴肅的話題，或許是因為害羞吧。若讓別人看見我一本正經的樣子，豈不是很不好意思嗎，太嚴謹認真的事會令人害臊。

例如彙整二十世紀的照片，把照片當作資料或紀錄來整理，這也是很重要的工作喔。這個領域中有做得很好的攝影家，一定要頒獎給這些人。但是，這樣的事我做不來，我大概沒有那種為別人服務奉獻的精神吧。比起天皇陛下逝世，戀人的死去更令我哀傷，我是這樣的人。

我討厭那些社會性或社會層面的問題，比起政經要事，我對雞毛蒜皮的事更感興趣。無論如何，我就是站在「人」的這一方，我的心會偏向這邊，儘管無法斬斷情感，我也覺得無妨。

最後，社會問題終究還是會回歸為社會問題。畢竟我還是把「攝影家」當成職業，所以並不至於對社會完全不感興趣。雖然我想說「我不是為了錢才工作的」這種話，但弔詭的是，攝影在各方面都涉入了金錢要素，只有程度上的差別，但確實都牽涉到金錢。藝術也是，錢的因素會進來，不管再怎麼唱高調，它終究是一項職業。所以我才會把「工作」說成是「私事」（兩者日語發音相同）。

舉凡拍攝雜誌、專欄，或是廣告攝影方面的工作。因為是以工作的形式接受委託，所以我會把那邊的照片拍得較商業化。可是，我同時也會做出背叛商業的事……也不是背叛啦，就是同時進行我的「私事」囉。我把相機分為「有工作」和「沒工作」的相機，每一台相機都有其職責和任務。

看著陶醉的另一個自己

我有多重人格喔，可以立刻變成小指頭、拇指、腳或眼珠之類的。即使是拍攝人妻的情欲，也有許多種拍法，可以故意逆著人妻當時的情緒來拍。我會依當時的心情決定，然後無論如何都想要拍下來。

以攝影來說，照片有分成可立即發表和暫時不能發表的照片。不能發表的照片一旦交出去就無法稱為專業攝影師了。那種矛盾心理會透露你對自己作品的軟弱態度。拍照時，你要同時撕破矛盾並違逆自己的心情。真像個壞小孩，對吧？太亂來了。

這也是無可奈何，也許有點卑鄙吧，我會趁對方沒察覺時拍出我想要的照片。我給自己找的藉口是，這些並不是為了工作，只是因為我活在拍照中，如此而已。口中對人妻說：「好漂亮，真是美極了。」「那是妊娠紋嗎？」等玩笑話，其實內心覺得自己還真虛偽。我也有不想隱瞞的感覺，心情可說是五味雜陳。

其實兩者都不是謊言，所以我是直率的攝影家呦！真的，很誠懇，很誠實的，HONEST JOHN ARAKI。哈，沒錯！我就是HONEST ARAKI，哈哈哈哈哈哈哈！

所以呀，對於有洞察力、頭腦聰明的被攝體而言，這類拍法或許太過冷酷吧。對方大概也把我看成「不相干的人」或「他人」吧。唉，果然，我還是給別人這種形象。雖然我表面上裝出很熱絡的樣子，其實內心裡呀……我很討厭知識分子呢。

知識分子，可以做到將內心的罪惡感隱藏或抹滅，所以會覺得「那些是理所

當然」、「人類有這種想法非常正常」。知識分子和那種只會讀一堆書的書呆子不同喔，怎麼說……他們可以化身為小丑模樣，也可以化身成觀察自己小丑模樣的自己，還有，從旁煽風點火的自己，以及取笑這一切的自己。

我經常把各種湧現的情感和各種事物交匯的瞬間拍下來。我也會在情感紊亂、思緒交錯時按下快門。可以說沒什麼專注力吧，因為我是一邊想著其他的事一邊拍照。沒錯，就是缺乏注意力。不過，也許一邊想著其他的事，才能拍出好作品喔，我把這稱為「零亂中的空無」。這是「無」的境界，因為，真的什麼都沒有了。

說實在的，無論是繪畫或音樂，那種在興奮下做出來的東西，不可能會成為什麼好作品。必須有另一個自己冷靜地從旁觀望，一昧地陶醉其中是不行的。不過，也就是陶醉其中，才能集中精神啊。所謂的集中，便是一種陶醉。所以，要有另一個自己以客觀的態度來分析陶醉中的自己，這，才是攝影的方法。

第十四章 「ARAKINEMA」之誕生

絹子的回憶
ARAKINEMA，「福生雨情」的故事
用電影的手法拍照
咻──地出現，又咻──地消失
多費心思考如何展示
就是要做人所不能做的才叫藝術
被自己拍攝的照片鼓舞

絹子的回憶

福生⊕這個城市很有意思呢，最近有人委託我去拍福生。第一次去大約是一九九九年二月，為了製作「ARAKINEMA」而去，那裡的街道，就跟我想像中一樣灰暗。

我坐車在睽違已久的福生四處繞呀繞，以Makina搭載廣角鏡頭拍攝。在朦朧景色中，我想起了從前的時光。我說的從前，真的是很久很久以前了。那叫什麼來著……我一直想起那條滿是喝酒小店的街道，因為想到曾在這裡拍攝過的女性。我看著街道時，往日記憶彷彿突然甦醒。讓福生的回憶湧現的，就是那個……替黑人生了一個小孩的……對，就是絹子⊕。

為什麼絹子讓我印象深刻呢，連她的照片我也記憶猶新。因為當時絹子的媽媽問了我很多問題，她媽媽似乎很喜歡我，一直過來找我攀談呢（笑）。在我預備離開的時候，她還對我說，若是生下來的小孩「皮膚更白一點就好了」。

⊕福生
編注：指東京西部的福生市。一九四五年日本戰敗後，美國空軍在此設立橫田基地。

⊕絹子
荒木經惟攝影全集十二《劇寫和虛假的新聞報導》中，以「櫻井絹子」之名登場的女孩。

在全集的後序中，荒木寫道：「我見到櫻井絹子的媽媽時，她說，『我祈禱她千萬別生出黑人的孩子。』然而還是生出來了。』她當時的表情讓我動容。那個年代如果一般人和外國人在一起，一般人會以非常鄙視的眼光來看待喔。但是我當時只覺得，居然和黑人交往，真是走在時代尖端，這女孩很有格局。」

絹子就這麼生了黑人的小孩，然後追男人追到紐約去，結果大概沒有找到對方吧。再後來的事我就不太清楚了。

ARAKINEMA 「福生雨情」的故事

總之，我將以前拍攝的黑白照片和現在拍攝的照片混在一起，製成了一篇「ARAKINEMA」⊕樂章。而「福生」就是結合四段樂章的「ARAKINEMA」影像作品。

之後我忽然很想拍攝人像，雖說在福生那裡已經拍過。我發現了某間咖啡店的走廊盡頭有一個藝廊空間，好白好白，然後就突發奇想，乾脆在這裡拍吧！於是藝廊搖身一變成了攝影棚，我花了一天的時間拍攝。在那裡拍的人像照片後來被我取名為「愛・福生肖像」，我還就地舉辦了攝影展，作品就一直放在那。

⊕ARAKINEMA
編注：荒木經惟結合自己的名字「Araki」與「CINEMA」的造字。ARAKINEMA為荒木獨創的混合平面攝影領域。以兩台幻燈機連續播放攝影作品，再加上配樂。對觀賞者而言猶如在觀看電影，而作此名。

後來剛好遇到橫田的美軍基地開放日，一般民眾也可以入內參觀。我去拍照的那一天剛好是雨天，運氣很好呢。於是ARAKINEMA的標題就定案了，「福生雨情」，雨天裡的情懷。我仍覺得少了些什麼，於是帶了銀座俱樂部的小姐小雪一起到福生。她不是真的福生人，我就亂編說她是為了尋父而來到福生，那天剛好是雨天啊，所以就巧妙地矇騙過去了，用「眼淚」攻勢。

我還拍攝了當地的戰鬥機和轟炸機。想像是爸爸搭乘這架飛機回來了，就這樣拍下來，一種奇妙的感覺油然而生。在此，我完成了另一篇ARAKINEMA樂章。雖然身旁停放著戰鬥機，但是大家看起來相當開心，所以就把小雪放在飛機前面拍。「ARAKINEMA」的展示方法是這樣的：一開始不停播放人像照，接著是幽暗的風景照，然後播放上次從巴士車窗拍出去的街景。

影像開始重疊，絹子交錯在其中，慢慢浮現……之後，就是現在談到的

「福生雨情」。

之後快速跳過。雖然是謊言，但我在最後安排了小雪終究沒能見到爸爸，因為爸爸已經不在了，類似這樣的劇情。裡頭也出現大量戰鬥機和轟炸機。

總之，看了就知道。

最後的第四樂章是爆炸後，夜晚裡光線激烈交錯的景象。激烈的光線，狂亂地飛舞著。此時「轟」地一聲出現巨響。對了，還有第三樂章，我特地請吉增剛造為我作了一首詩，並在影片中加入詩的朗讀。我在一開始就把照片印樣拿給吉田看，請他幫我寫這首詩。

朗讀完詩之後，爆炸聲開始不停落下，然後，光線迅速照進來。接著是絹子的照片。雖然人像照片不是在同一天拍的，我還是都放進去。接著是捧著花的照片，紅色的花朵。最後是絹子赤裸著身體躺在床上，先放幾張臉部特寫，並以橫躺閉著眼睛的姿勢作結。

用電影的手法拍照

我就這麼製作出「ARAKINEMA」這件作品，真是太好玩了。就算不是要拍成電影，但我想要開始寫劇本，並依照腳本順序來拍攝。哎，反正也只是說說而已吧。

可是，像這樣多方嘗試是好的喔。和一般人的方式相反也無妨。我從以前就喜歡電影，一直想嘗試以電影手法來拍攝照片。我稱它是「寫真小說」，也想嘗試拍攝所謂的「寫真電影」。

前些日子，我在首映會上看了一部電影，「在黑暗中漫舞」⊕。看到好電影就會激起創作欲望喔，我想拍出那樣的作品。那部電影的故事雖然是虛構的，還是我最討厭的音樂劇，但拍攝手法有些類似紀錄片。紀錄混合了攝影，形成絕佳表現。

看了那部電影後，我就知道現在正在進行中的津山登志子⊕小姐的照片要

⊕「在黑暗中漫舞」
丹麥電影，拉斯馮提爾執導／劇本／攝影，冰島出身的女歌手碧玉主演。二○○○年參加坎城影展，獲得金棕櫚獎及最佳女主角獎的殊榮。

⊕ 津山登志子
女演員。荒木替她拍攝的寫真集《哀》於二○○一年三月出版。（雙葉社）

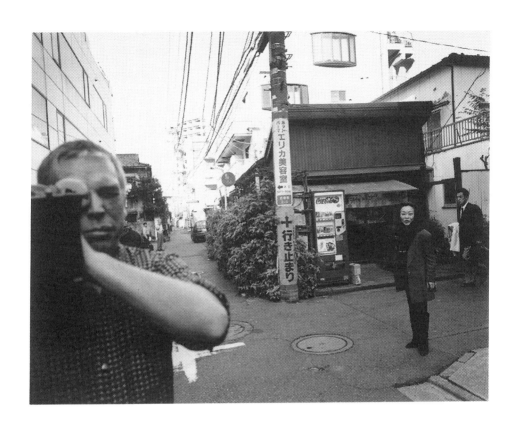

怎麼拍了。津山小姐，就是和一個叫做角川博的歌手分手的女人。我們昨天也在新宿邊勘景邊拍了些照片，因為剛看過「在黑暗中漫舞」，受到一些啟發。考慮到津山小姐的生長環境，以及新宿懷舊地區的感覺，就決定以黑白底片來表現。無論美醜，都有屬於它的美感，乾脆把皺紋也拍出來吧，我是以這種感覺來拍攝的。

津山小姐寫真集裡的彩色照片部分，若以那部電影來比喻的話，就是電影內的音樂劇部分。這也屬於藝術創作的世界喔，雖然有點強詞奪理，但感覺就像是去了不知是何處的溫泉，還帶著外婆留給自己的和服之類的。雖然我說攝影是日記，每日如實拍攝就好，不過現在想拍的則是這種感覺的照片。

啾──地出現，又啾──地消失

想要拍攝「ARAKINEMA」的原因……就是我很想拍電影，所以就拍出了類似電影感覺的照片。

雖然說攝影並不包括文字，但我還是想在照片裡放入語言，我說了這種不負責任的話。當然，照片裡是沒有語言的啦。我還是想在照片裡加入一些能表現出感官、感情、感性之類的要素，應該就是音樂了吧。我想添加一些音樂，一種用文字無法形容，能讓心裡感受到躍動的東西，音樂有令人陶醉的作用。

再來是張數，照片的量。我想展示大量照片。也許是出自一種對連續性的渴望吧，應該是那樣的感覺。

「ARAKINEMA」裡最重要的，說最最重要也不對，應該說最讓人起雞皮疙瘩、最打動人心的一招，莫過於使用兩台幻燈機來呈現。影像重疊時的感覺最為真實，影像若沒有交疊，會很虛幻。某個畫面裡似乎還有另一個畫面，所以，呈現出像這樣相互交疊的影像，大概是我製作「ARAKINEMA」的最大動機了吧。

就像是，影像「啪」地突然出現了，出現的影像代表未來。但是影像又會立刻消失。消失，就是成為「過去」。影像交疊的部分也就是「現在」，那就是真正的現在。現在，是最令人到興奮的了，我要的就是這個。

這樣的感性是何時何處培養出來的呢，我想是因為看到煙火。煙火「嘩——」地綻放，然後消失不見。「流芳百世」，說真的，就是用來形容煙火的詞啊。一開始做「ARAKINEMA」時我還沒想到，到了途中我才發現，「原來就是煙火啊」。

煙火令人感傷，因為它注定了綻放後就必然要消逝。影像也是，一個個才剛孕育出來的影像也會消逝成為過去。這種感覺，我覺得就好比夜空裡的煙火。煙火的感傷，就在潛意識或無意識之間，於日常中逐漸累積。

我之所以喜歡紅色的空間，也是在無意識中受到了影響。有個老外說什麼我是因為美軍空襲時逃到墓地去，在那裡看見了紅色的燒夷彈，所以作品中才會出現紅色的元素。我之前是有說過那樣的話啦，或許真的有這件事吧，

就當作是那樣吧。我從很──久以前就有這種感覺了。

「咻──」地，真過癮呢。在「ARAKINEMA」裡，影像咻咻地出現，又咻地立刻消失。因為我很喜歡無常的煙火啊，我要「轟隆──」地綻放出超大型煙火喔，哈哈哈哈哈。

多費心思考如何展示

我在做「ARAKINEMA」的時候，不知不覺間，牽涉的領域愈來愈廣，內容也愈來愈深奧了。攝影，是既深奧又廣泛的。總之，不可以隨便放棄。所以我經常說，拍攝時的能量，和拍攝完展示作品所使用的能量必須是一樣的。花費在展示作品上的力氣，一定要和拍攝時一樣。

剛才我提到煙火，因為「ARAKINEMA」的展出僅此一次，不再有第二次了喔。絕無僅有。口頭上雖這麼說，但我卻放任周圍的人擅自錄影，這

部分真是懦弱，很沒魄力啊。可能我心裡某個部分也覺得僅此一次「太可惜了」。不過我跟大家宣布攝影展的消息時，真的說過「僅此一次」喔（笑）。雖然內容也只是像煙火大會錄影帶的那種程度啦。

無論何時，我都很想和大家分享我的照片。因為想分享，所以才拍照。若拍了只是放著，那麼照片不就等於死掉了嗎？所以，如同處於假死狀態的照片，還是要讓它復活。一定要讓它再次活過來，這部分，在展示時不可馬虎交代喔。

我在開始製作「ARAKINEMA」之後，發生了很多趣事和小插曲。之前都委託田宮（史郎）⊕及安齋（信彥）⊕兩個人做，結果上映播放時，我卻在場大聲嚷嚷：「不是這樣，那裡不對嘛。」大家都覺得很好笑，畢竟是現場啊。那是那樣的一個時代。

一開始由田宮和安齋兩人組成一組，展示「ARAKINEMA」，我不會將「ARAKINEMA」傳給其他人。那兩個人若是不在了，「ARAKINEMA」也

⊕田宮（史郎）
一九五二年東京都出生。荒木經惟在AaT RooM裡的合作夥伴。

⊕安齋（信彥）
一九五三年仙台市出生。荒木經惟在AaT RooM裡的合作夥伴。

⊕田芙充央
一九五三年東京都出生。音樂家。負責創作ARAKINEMA的音樂。二〇〇〇年底，德國的Winter&Winter推出了田芙充央的《花曲》創作專輯。《法蘭克福訊報》大力讚賞，「此位在歐洲沒沒無名的作曲家⋯⋯」這張《花曲》鋼琴專輯作為日本現代音樂的百科辭典亦當之無愧。從琴音落下的

就宣告結束。所以那兩人也是以一決勝負的心態在做。剛開始兩人的手法都還很拙劣，不過最近也愈來愈有大師的架勢了，影片中還會播放田芙充央⊕的音樂。對了，德國出了田芙充央的演奏專輯喔。那兩人真的很厲害呢。

我偶爾也會去看一些表演的彩排。每次彩排的呼吸和手法都不一樣喔，會將當時的情緒展露無遺，像這樣的東西也很重要。所謂的現場表演，就是表現出當時的生理狀態和情緒。所以說拍攝時的情緒是很重要的。而呈現照片時，也要將拍攝時的情緒一鼓作氣地反映出來。

就是要做人所不能做的才叫藝術

我最近出了一本書，叫做《複寫「攝影時代」》⊕，這本書讓我想起許多以前的事，那個露毛照不能刊登的時代。但也是從那個時代起，攝影表現的範疇漸趨寬廣。坊間開始看到張開大腿露出私處的照片了。

⊕
《複寫「攝影時代」》
全名《荒木經惟與末井昭的複寫「攝影時代」》。二○○○年十二月，文化社出版。

末井於一九四八年岡山縣出生。一開始進入大阪的不鏽鋼公司，在轉換許多工作後，最後進入出版業界。一九八○年代初期與荒木結識，並於一九八一年創立《攝影時代》。目前為白夜書房的編輯局長。

第一音節起，音樂性與緊湊感貫穿整張專輯，從頭到尾毫無失衡。」

連陰毛都不能看到了，性器官當然更是不能拍。我拍性器，並不是想讓大家欣賞那裡，只是想告訴大家，我是在這個時代下，拍這樣照片的人。我當時是這麼想的，所以，要如何呈現這樣的題材就是我的試煉。於是我將彩色底片翻拍成黑白，把私處的部分刮開來，刮掉了底片的最上層，感光乳劑就會變成藍色。我稱之為「藍色底片」。

無論如何我都想昭告世人自己做了這麼厲害的事。就是因為想傳遞出去的想法，我才開始從事攝影，若沒有這樣的意圖便產生不了動力。伸張正義的警察，如果沒有行使權力的強烈欲望是不行的喔。那種總是說「請──」的警察，是不行的，必須有一種「我說不准就是不准」的魄力。這樣說有點怪，不過所謂的藝術，不就是要挑戰這種公權力嗎？絕對是這樣，基本上是這樣啦，沒錯的。

就像是想刻意去做一些不能做的事，看你能夠揭發多少真相，或吐露多少真言，所謂的藝術便是如此。出乎意料地，我還有很多事隱瞞著大家喔，很多很多……哈哈哈哈哈哈哈哈！

被自己拍攝的照片鼓舞

後來，我被自己拍攝的照片鼓舞了呢。比起別人的照片，我想，看到自己過去拍攝的照片會更令人振奮吧。年輕時的自己為了現在所播下的種子，「咻」地出現在現在。雖然有點來晚了，但對於已經五、六十歲的攝影家來說，當這類照片出現在你面前時，沒有體力去承受也是不行的。照片以美好的姿態展現，但卻沒有體力接收，也是徒然。

所謂的攝影比想像中更辛苦吧，因為要和對方（被攝者）的人生相抗衡，這是一種干涉（連結）。若不是攝影，拍照只要單純處理相機就好，一切樂得輕鬆。但如果是處理「攝影」，會變得非常辛苦。你會看得很清楚，而且不看不行。

所以，其實我真的不想拍那種沉重的照片。一旦涉入嚴肅的話題，攝影不

是會變得令人沮喪嗎？

人生何苦要這樣過日子呢，很辛苦的啦。若不盡量去拍一些不太正經的照片，我的能量馬上就會消耗殆盡，或者說，我會倒下。

「前言」般的「後序」

我說過這些話嗎？我說過的話幾乎都忘了，真是有夠差不多的，因為當時喝了酒，所以是「差醉多」。反正，我大概是說過這些話吧，仗著WATADA（和多田進）先生是日文聽寫協會的學員，我就滔滔不絕地說下去，想必他也有見樹如見林，「恍然大悟」般的功力才是。我也說了一些滿正確的話喔，因為是邊喝酒邊聊天，沒有經過大腦過濾，所以可能說出了攝影的本質，都是一些很真實的內心話。本書對於初學攝影或已從事攝影工作十餘年的讀者都有助益，可別因為一口氣讀完了，就把這本書送給朋友呀。要請朋友自己去買，自己也要再三重讀才好。隔壁的和多田先生，戴著耳機好像很舒服地在睡覺，大概在聽寫他的夢境吧。我們一起去參加電影《Misuzu》的外景拍攝，到山口縣一個叫做仙崎的地方，啊──天空在地震，晚霞漸淡，捕獲了大量大羽沙丁魚，海邊，就像在舉辦慶典一樣，雖然海洋中有幾千幾萬隻魚可能正在為此弔喪吧。編輯此書的木川小姐也和我們一起，她穿著和服出現，和Ａ（Araki）一起暢談攝影，讓我聽得如痴如醉，於是，這本名作就誕生了，雖然我說誕生，但我可沒有和木川小姐睡覺喔，雖然有傳言這麼說

啦。咦，散播謠言的人該不會是我吧，嘻嘻嘻。反正，請各位從最前面開始翻起吧，聽說文庫版的書籍也可以設計成從後序開始讀起，所以，我就寫成了這篇像是前文的後序。那麼，就讓天空開始下起大便來吧。

二〇〇一年 四月 荒木經惟

書中刊登照片出處

P.17《ALive》圖錄　台北市立美術館發行
P.23《ALive》圖錄　台北市立美術館發行
P.37《太陽》一九九九年七月號　平凡社發行
P.45《文藝春秋》二〇〇〇年二月號　文藝春秋發行
P.58《人町》　旬報社發行
P.64、65《人町》　旬報社發行
P.75《人町》　旬報社發行
P.78、79《人町》　旬報社發行
P.137《ARAKI VIAGGIO SENTIMENTALE》圖錄
Centro per L'arte Contemporanea Luigi Pecci-Prato出版
P.142、143《ARAKI VIAGGIO SENTIMENTALE》圖錄
Centro per L'arte Contemporanea Luigi Pecci-Prato出版

荒木經惟的天才寫真術

作者‧荒木經惟｜譯者‧柯宛汶｜美術設計‧林宜賢｜總編輯‧賴淑玲｜責任編輯‧周天韻｜校對‧魏秋綢｜行銷企畫‧柯若竹｜社長‧郭重興｜發行人兼出版總監‧曾大福｜出版者‧大家出版社｜發行‧遠足文化事業股份有限公司　231 新北市新店區民權路108-3號6樓　電話：(02)2218-1417　傳真‧(02)2218-8057　劃撥帳號‧19504465　戶名‧遠足文化事業有限公司｜印製‧成陽印刷股份有限公司｜法律顧問‧華洋國際專利商標事務所　蘇文生律師｜初版一刷‧2010年4月｜初版六刷‧2012年11月｜定價‧420元｜有著作權‧侵犯必究｜本書如有缺頁、破損、裝訂錯誤，請寄回更換

國家圖書館出版品預行編目資料

荒木經惟的天才寫真術 / 荒木經惟 作. ；柯宛汶 譯.
-- 初版. -- 台北縣新店市: 大家出版 : 遠足文化發行，2010.04
面 ； 公分.
ISBN 978-986-85979-3- 8(精裝)
1. 攝影美學　2. 攝影技術　3. 攝影集
950.1
99003815